家庭美術館／美術家傳記叢書

圓融‧沉思
陳英傑

陳水財／著

國立台灣美術館 策劃　藝術家 執行

照耀歷史的美術家風采

「家庭美術館——美術家傳記叢書」於民國八十一年起陸續策劃編印出版，網羅二十世紀以來活躍於藝術界的前輩美術家，涵蓋面遍及視覺藝術諸領域，累積當代人對前輩美術家成就的認知與肯定，闡述彼等在我國美術史上承先啟後的貢獻，是重要的藝術經典。同時，更是大眾了解臺灣美術、認識臺灣美術家的捷徑，也是學子及社會人士閱讀美術家創作精華的最佳叢書。

美術家的創作結晶，對國家社會以及人生都有很重要的價值。優美的藝術作品能美化國家社會的環境，淨化人類的心靈，更是一國文化的發展指標，而出版「美術家傳記」則是厚實文化基底的重要工作，也讓中華民國美術發展的結晶，成為豐饒的文化資產。

Artistic Glory Illuminates History

In order to organize the historical archives of Taiwan art, *My Home, My Art Museum: Biographies of Taiwanese Artists*, a consecutive series that recounts the stories of various senior artists in visual arts in the 20th century, has been compiled and published since 1992. Accumulating recognition and acknowledgement for their achievement and analyzing their contributions to the development of art in our country, it is also a classical series of Taiwan art, a shortcut to understand the spirit and Taiwanese artists, and a good way for both students and non-specialists to look into the world of creative art.

Art creation has important value for the country and society from which it crystallizes, and for the individuals who create or appreciate it. More than embellishing our environment and cleansing our minds, a fine work of art serves as an index of the cultural status of a country. Substantiating the groundwork of our cultural progress, the publication of these artist biographies consolidates the fine arts development in the Republic of China, turning it into a fecund cultural heritage.

圓融・沉思・陳英傑
家庭美術館／美術家傳記叢書

目 次

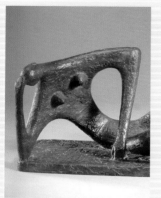

四、沉思：風格的轉折與形成

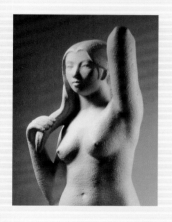

五、深耕：耕耘南美會，拓荒南部雕塑

六、圓融：生命體會融入藝術境界

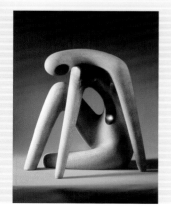

附錄

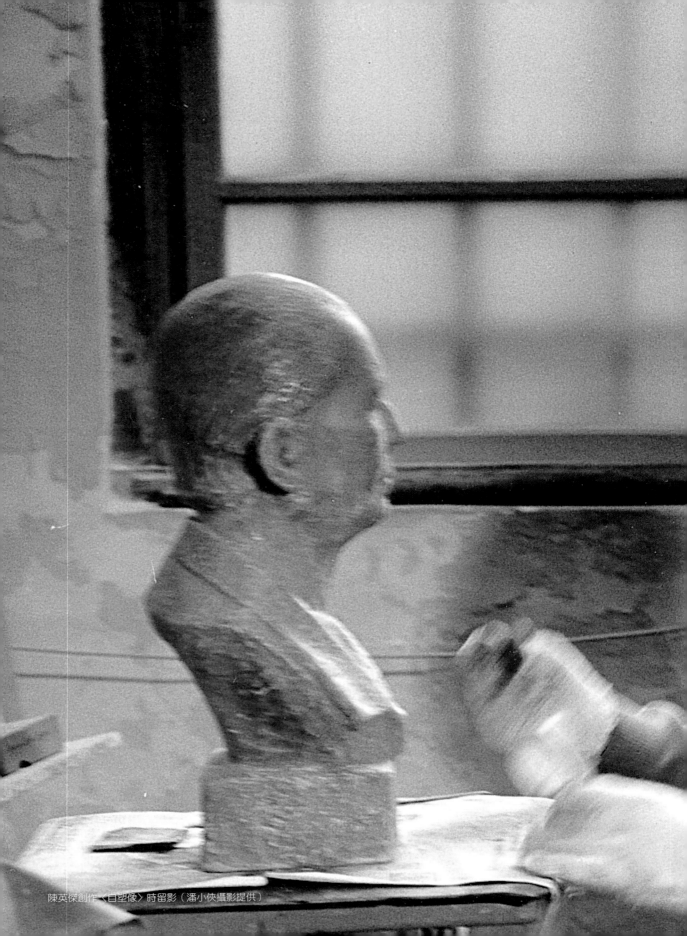

陳英傑創作〈自塑像〉時留影（潘小俠攝影提供）

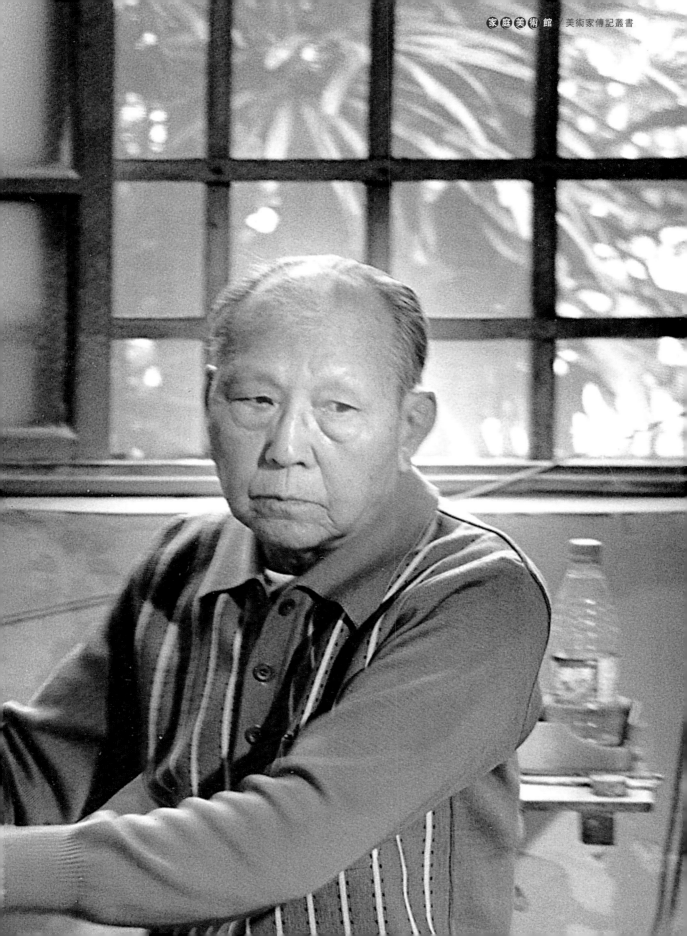

一、憧憬

陳英傑出生在一個對藝術充滿想像的家族中,陳氏兄弟三人——夏雨、英傑、英富,後來都成了有名的雕塑家。長兄陳夏雨基於對雕塑的嚮往與狂熱,十七歲即離家赴日學習雕塑,並以二十二歲之齡入選帝展。陳英傑也因此對藝術有強烈的憧憬:公學校畢業後,他決心進入當時臺灣唯一的藝術相關學校——臺中工藝專修學校就讀,最終輾轉走進了雕塑藝術的世界。他的雕塑生涯並非一蹴而就,而是憑藉著個人的毅力與才華,並在各種機緣下苦心自學,遂逐步開啟了他的雕塑生涯。

[右頁圖] 陳英傑　女人頭像　1947　石膏、日本漆　37×22×21cm　第 2 屆省展學產會獎
[下圖] 約1914年的家族合影。母親林甜氏(前排左1)與父親陳春開(後排左2)。

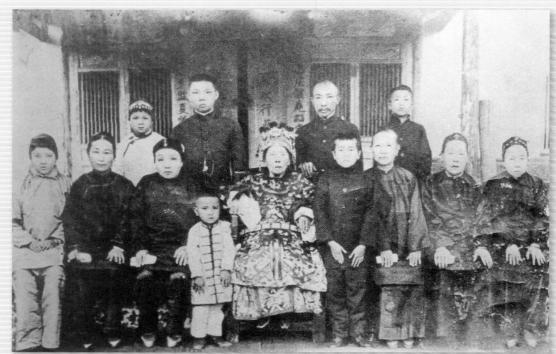

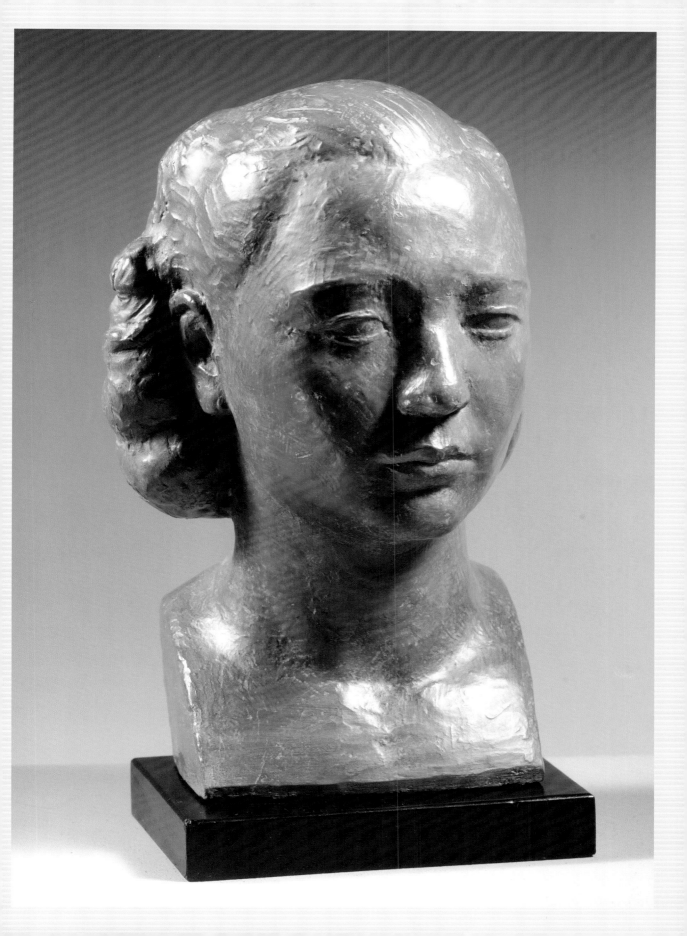

▌前言

　　1915年，黃土水在臺北國語學校校長隈本繁吉及總督府民政長官內田嘉吉具名推薦下，以「國語學校在學中技藝優秀」為由，獲得總督府三年的獎學金，前往東京美術學校深造，成為臺灣最早赴日學習藝術的學生。1920年，黃土水以〈番童〉一作首次入選帝展，為臺灣近代雕塑發展邁出最重要的一步，從此黃土水的光芒輝照著臺灣雕塑之路，後繼者循此路徑，開展出一片光燦的雕塑榮景。此後，蒲添生在1932年進入日本帝國美術學校膠彩畫科，後轉入雕塑科；陳夏雨在1935年投入到東京美術學校教授水谷鉄也門下，後轉入藤井浩祐門下；黃清呈（埕）在1936年考入東京美術學校雕塑科；此外尚有張崑麟、范倬造等人陸續赴日學習雕塑。黃土水、黃清呈英年早逝，張崑麟在學期間因病去世，范倬造後來去了中國大陸。日治時期留學日本研習雕塑、並於戰後繼續在臺灣耕耘、影響臺灣雕塑發展者，為蒲添生和陳夏雨兩人，他們擔負了戰後臺灣雕塑初期發展的重要責任，其影響力持續到1970年代。

　　1946年，「臺灣省全省美術展覽會」（簡稱「省展」）成立，並設置雕塑部。日治時期的臺展、府展，都只有東洋畫部和西洋畫部，並未設置雕塑部；雖然以雕塑跨出臺灣近代美術第一步的黃土水，曾被譽為「近代臺灣美術第一人」，但雕塑在臺灣的發展，長期以來卻一直被

[左圖]
有「近代臺灣美術第一人」之譽的黃土水

[右圖]
黃土水　水牛群像
1930　石膏　250×555cm
臺北市中山堂管理所典藏

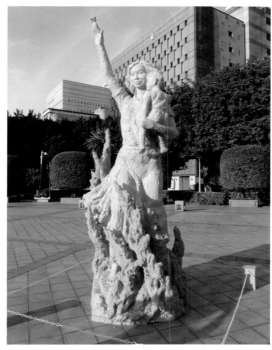

[左圖]
黃土水　番童　1918　石膏
[右頁下圖]
蒲添生　林靖娟　1996
玻璃纖維
370×160×120cm
藝術家出版社攝

視為是臺灣美術中較弱的一個類別。省展雕塑部的設置，使雕塑在這個重要的公辦美展中，正式與西洋繪畫、國畫並列，成為臺灣美術發展中的一個類別。省展雕塑部成為臺灣雕塑發表的主要舞臺，也象徵著臺灣雕塑進入系統性發展的開始。

　　戰後臺灣雕塑的發展，除了雕塑本身的脈絡外，也與整體社會文化環境相關聯；而省展雕塑風格的演變，也成為觀察臺灣雕塑發展的一個重要的指標。省展雕塑風格從初期延續帝展的「客觀寫實」，到1960年代後逐漸開展出與國際接軌的「現代」風貌；題材上尤以單一人物或人體為主要題材，並邁向多層次空間的關係或對幾何造型的結構秩序的探討；材質上則由早期單純的塑造手法，趨向多元媒材的運用表現。

　　陳英傑的雕塑生命幾乎就是透過省展雕塑部舞臺演出的，其個人的藝術風格某種程度上也與省展風格的演變相符應。他從事雕塑藝術由初期專注於「客觀寫實」的塑造，逐漸轉向「造型」世界的探索。雖然他在雕塑生涯中，也曾多次在兩者之間徘徊。陳英傑在不同階段，以不同

身分參與省展，由「參賽者」、「得獎者」，進而成為「免審查者」，最後晉升為「審查者」。

　　1967年，陳英傑獲聘擔任第 22 屆省展審查委員，或為省展雕塑部由參展管道晉升評審之第一人。他「身分」的轉變，不但見證了省展自身的質變，也讓他直接參與了臺灣雕塑的進展。

▋熱中手作的家族

　　父親陳春開，原籍臺中龍井，為經商創業才移居大里，而我就是在大里出生。父親善建構，能自己造房子，而我小時候也一樣喜歡自己動手做桌櫥。唯時勢所圉，中學工藝學校畢業後，卻未能如兄長那樣，到日本拜師學藝，而隻身到臺北，在總督府作事，一直到光復以後，才回到臺中，進入臺中師範任職。

　　這是陳英傑親自撰寫的一篇自述，將早年的身世作了最簡白的陳述。

[左圖]
1939年左右，陳夏雨攝於日本。（陳夏雨家屬提供）

[右圖]
1935 年，陳夏雨（後排中立者）赴日本之前，與父母及家人於大里內新村的住家庭院中合影。左1為陳英傑。

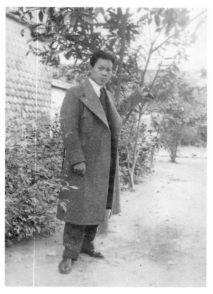

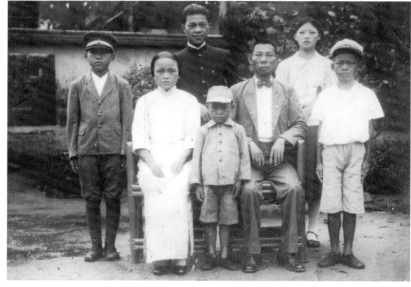

1924年，陳英傑出生於臺中大里。陳家甫於1921年舉家從臺中龍井遷居此地，當時陳夏雨才五歲。先是1911年7月，塗葛崛港因豪雨成災，大肚溪氾濫，導致出海口北移，將主要聚落淹沒，距離陳家遷居大里，僅僅十年之隔。塗葛崛港曾經是中部僅次於鹿港的第二大港，龍井因塗葛崛港淹沒而沒落；而1908年縱貫鐵路山線先行通車之後，交通因素的改變，也可能是陳家遷居至大里的因素。

陳家是一個家世相當殷實的家庭，父親陳春開在日治時期擔任保正的工作，在地方上頗負名望，對房屋建造也特別感興趣，能自建房子，並創新結構、造型，大里住家可能正是其親自規劃；也可能是這種基因，遺傳給了下一代，英傑兄弟三人都走上雕塑之路。母親林甜氏，是出身當地地主家庭的大家閨秀，哺育六子六女，英傑排行第六，上有長兄夏雨及四個姊姊，下有一弟英富及五個妹妹。

大里的陳家是一座特別的三合院，位在現在的大里區東昇里。根據其妻弟雕塑家郭滿雄的記憶：大里老家在進入大埕之前，有一大片果園，占地相當大；他小時候曾經隨著二姐（陳英傑夫人郭瀛錦女士）到婆家，好幾次在這片果園中寫生，因而留有深刻的印象。這也可以看出陳氏家境相當好，經過規劃的居家環境，格局別出心裁。陳英傑出生這一年，被稱為「臺灣近代美術第一人」的黃土水已經二十九歲，以雕塑〈郊外〉一作第四度入選日本最高美術權威「帝國美術展覽會」（簡稱「帝展」），成為第一位入選帝展的臺灣藝術家。

陳英傑個性內斂含蓄，雖然童年記憶已經相當模糊，但仍記得自己年紀小小就喜歡做桌子、櫥子等，想玩什麼玩具也都是自己動手製作，樂此不疲。這份「手作」的天性，及至他從事雕塑創作，一生未曾改變；凡創作所需要的工具，他都是自己動手作。寄居大舅家唸完六年

【關鍵詞】
郭滿雄 (1939-2010)

郭滿雄，從小受姊夫陳英傑啟蒙而走進雕塑的世界，嘗試於作品中表現東方觀念，也從觀察自然中體悟「創生」之道，既可無中生有，更能隨意賦形；依「創生」思想，而展開一系列以「鳳凰」為主題的創作，作品極為洗鍊，也富含東方意味。南美會的會徽即出自他的手筆。

郭滿雄　意如　紅花崗石
52×50×18cm

臺中村上公學校（翻拍自《臺中市珍貴古老照片專輯 第3輯》115頁，陳桂田提供）

的公學校之後，由於這種對「手作」的興趣，他決心進入臺中工藝專修學校就讀，對他日後從事雕塑創作的材質之開拓，尤具關鍵性影響。不過，也可能是時局的因素，他往雕塑方面發展的路程並不如長兄那般幸運，可以獲得家庭的全力支持和鼓勵。

1931年，陳英傑八歲即到臺中村上公學校就讀，寄宿在大舅家，過起長期離家的生活。大舅家有一尊日本雕塑家崛進二所作的外曾祖父塑像，陳夏雨深受這尊雕像感動而決心學習雕塑，陳英傑應也熟悉這尊雕像，也可能因此埋下雕塑之路的種子。早在陳英傑七歲這年（1930），黃土水已以三十六歲的年紀英年早逝，而在臺灣美術史上留下一道讓人眩目的驚嘆號；不過，這位臺灣近代雕塑史上偉大的天才，並不為陳英傑所知曉，直到終戰後，他才從省展同仁口中稍稍得知。

▌漆器緣：臺中工藝專修學校

陳英傑於村上公學校畢業後，選擇進入臺中工藝專修學校就讀。該校前身是「山中產業漆器製作所」，1916年由東京美術學校畢業的甲谷公所創立，位在臺中市新富町二丁目一番地（今民族路，接近三民路），再先後改稱為「臺中市工藝傳習所」及「臺中工藝專修學校」。甲谷公是日本四國人，曾在香川縣當過工藝學校的老師，後隻身來臺，在臺中與當時市區的日本料理店「富貴亭」的老闆女兒結婚，改姓為「山中公」。臺中工藝專修學校屬於日治時期臺灣實業教育的一環，也是當時全臺唯一以培育漆器工藝為主的學校，培育出許多優秀人才，漆藝名家如賴高山、王清霜等人都是這個學校畢業的。

根據臺中在地組織「臺中文史復興組合」的考據，戰後山中公遣

返日本，學校面臨關閉，當時在臺中活躍的謝雪紅，認為該校可以做為培育人才的基地，於是勸募資金，成立董事會，改校名為「建國工藝學校」，並擔任校長一職。由於228事件中，該校有許多學生參與由謝雪紅率領的「二七部隊」，事件落幕後，建國工藝學校也被迫解散。這段歷史，也許正是陳英傑日後不曾主動提起臺中工藝專修學校的原因。

當年山中產業漆器製作所設計了富臺灣味的漆器產品，如臺灣蝴蝶、原住民生活、日月潭景色及熱帶花果等圖案裝飾，稱為「蓬萊塗漆器」。2013年7月，文化部文化資產局與國立臺灣工藝研究發展中心共同舉行「世紀蓬萊塗：臺灣百年漆藝之美」特展，將臺中工藝專修學校的有關文物重新出土。該展展出山中公的一百六十二件文物，及其所培育的漆藝創作人才陳火慶、賴高山與王清霜等共六十餘件漆藝珍品。開幕當天，山中公的女兒山中美子將父親的作品捐出，展場內更復原當時山中公在傳習所的教室，別具意義。日本電視臺與公視也為此製作過特別節目。臺中工藝專修學校曾淹沒在歷史的亂流中，如今再度被臺灣社會所重視，但這已是陳英傑身後的事了。

在臺中工藝專修學校的三年期間，陳英傑首次較具系統地接觸了西方的美術思潮與造型理論，在素描與水彩等基本技法課程之外，更因選讀的是漆工科，而對材料特性有著多元、廣泛的了解。這些知識對他日

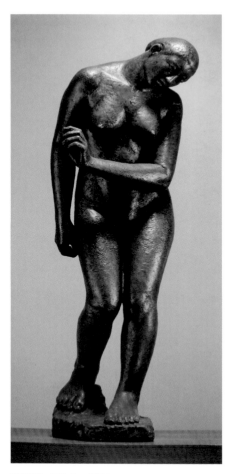

陳英傑　習作B　1954
青銅　68×22×26cm

後從事雕塑材料質性的開拓，尤具關鍵影響。

　　由於在校成績優異，1940年陳英傑畢業後留校擔任助教一年。1941年底，日軍突襲美軍珍珠港基地，太平洋戰爭轉趨激烈，臺灣也因此籠罩在戰爭的巨大陰影下。當時陳英傑已屆兵役年齡，乃報名臺灣總督府任用考試，並在1942年進入動員課工作，免去了兵役的徵調。他在總督府動員課的工作，主要是指導勞工進行防務工事，並服務那些因戰爭而疏散至板橋地區的總督府員工眷屬。這工作前後近三年時間。

　　1945年戰爭結束，日人投降離臺，陳英傑在總督府的工作也在隔年結束，回到臺中。戰後百業蕭條，陳英傑結合當年臺中工藝專修學校的同學賴高山、王清霜等人，合夥進行漆藝品製作的生意。由於他對材料有獨到研究，研發出可縮短生漆乾燥的時程，所以負責主要的研製工作。不過這項生產合作計畫並無預期中的順利，一年後便告終止。這是陳英傑一生中唯一一次短暫從事與漆藝相關的工作，此後他就告別漆藝，與夥伴們分道揚鑣，獨自走向雕塑之路。日後，賴高山以漆畫聞名，王清霜則任職草屯手工藝中心，深入漆藝的探討，更成為國家工藝成就獎得主。

▌短暫的風雲際會：臺中師範學校藝術科

　　就在和賴高山、王清霜共同創業的時期，陳英傑也開始接觸雕塑。他利用閒暇前往臺中師範附小，擔任前輩雕塑家張錫卿的助手，學習翻作石膏模的技法。張錫卿於師範演習科畢業後奉派臺中村上公學校任教時，曾是陳夏雨小學時期的級任老師，與陳家兄弟可謂有緣。1946年元月獲聘為臺中師範附小教務主任，同年11月底改聘為附小校長，至1958年方始改任臺中師範地方教育指導員兼研究主任。

1946年10月，首屆省展開展，當時任教臺灣省立臺中師範學校（簡稱「臺中師範」）的陳英傑，即以〈女人頭像〉及〈國父〉兩件作品入選。

　　1946年7月，臺中師範首開招收一班三年制美術師範科，是全臺最早的美術相關科系；臺灣省立師範學院（今國立臺灣師範大學）則要到1947年才成立圖畫勞作專修科（美術系前身）。臺灣光復之初，所有日籍教師一律須遣返日本，到1946年年底時，全校日籍教師均已離職。洪炎秋接任第二任校長時，美術師範科師資正有大量需求，洪校長遂延聘臺中縣籍的前輩西畫名家廖繼春、東洋畫名家林之助、雕塑名家陳夏雨、陳夏傑（即陳英傑）昆仲等人任教，曾為陳夏雨、陳夏傑昆仲的雕塑啟蒙老師張錫卿，也在同年11月由臺中師範附小教務主任升任為附小校長，不過未直接擔任美術師範科的授課老師。廖、林、陳三位老師，

陳英傑　兔　1950
玻璃纖維　11.5×17×10cm
第1屆南美展參展作品

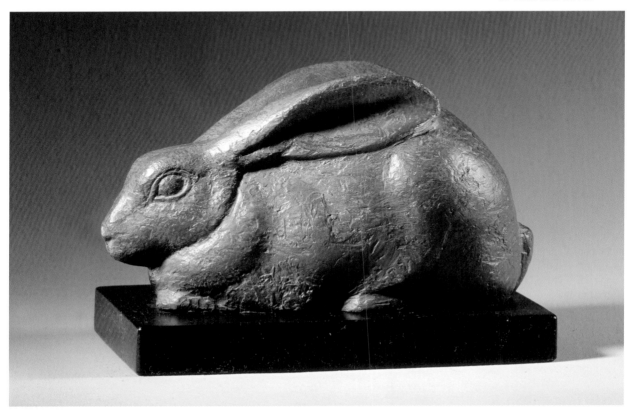

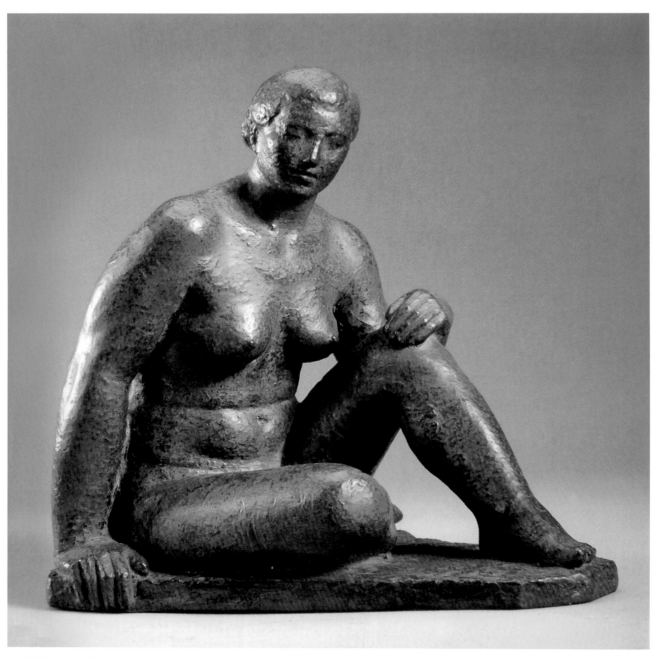

[上圖] 陳英傑　秋（原名裸婦）1957　銅　29×31×18cm　第12屆省展參展作品
[右頁圖] 陳英傑　希望　1957　銅　44×20×31cm

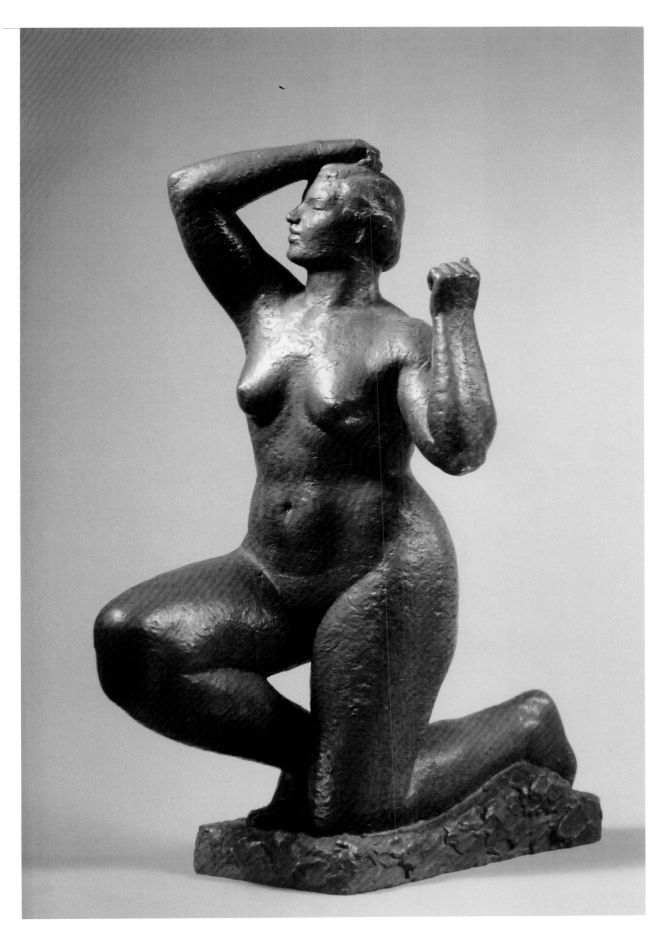

在同年10月第1屆省展創辦之際，分別應聘擔任西畫、國畫和雕塑部門的評審委員，其師資陣容之堅強，可見一斑。

陳夏雨，1917年生於臺中龍井，小學就讀於臺中州村上公學校，曾受教於張錫卿，及長赴日研習雕塑，曾連續三年入選帝展，二十四歲榮獲帝展免審查出品資格，並獲日本雕刻家協會獎賞而被推薦為該協會會員。光復之初舉行第1屆省展時，他獲聘為雕塑部門僅有的兩位審查委員之一，為繼黃土水以後，重要的臺籍前輩雕塑家。

陳夏傑是以陳夏雨助教身分任職，黃冬富在〈戰後初期臺中師範學校的美勞師資養成教育（1946-1962年）〉一文中提及，依據當時美術科校友追憶，陳氏昆仲同時任教於臺中師範時期，美術科的雕塑課主要由陳夏雨授課，陳夏傑則如同助教，協助雕塑教學。直到隔年兄長離職，陳夏傑才接續正式教職的工作。

臺中師範美術師範科只辦一屆，雖然當時任教的老師均是一時俊彥，可是這場風雲際會卻如曇花一現，只留下短暫的光焰。1947年228事變以後，陳夏雨因故離職，任教僅半年多；廖繼春於同年臺灣省立師範學院圖畫勞作專修科成立後，即轉到該校任教；陳英傑則於1949年隨著美術師範科結束而離職，遷居臺南；只有林之助留在臺中師範繼續服務。一般認為，臺中師範美術師範科的停辦，應該與228事變的牽連有關。

陳夏傑在臺中師範服務僅僅三年時間，卻是其藝術之路上的一個重要的萌發期，對其一生影響深遠。近距離的接觸，使他得以親炙長兄陳夏雨的雕塑薰陶，並瞻望廖繼春與林之助兩位藝壇大師的風采，同時也在這段期間敲開省展大門。陳夏雨離開臺中師範後即閉門謝客，專注鑽研自己的雕塑世界，終其一生；陳英傑則持續在省展、雕塑界裡發光發熱，開展出一片燦爛的雕塑天空。

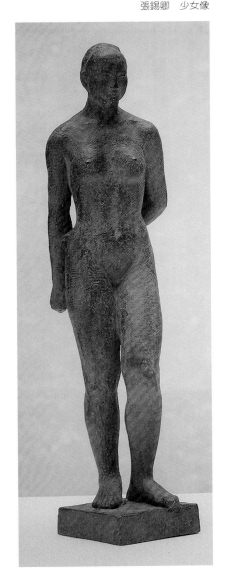

張錫卿　少女像

▌一個既近又遠的榜樣：長兄陳夏雨

1938年，陳英傑還就讀臺中工藝專修學校二年級時，有一天老師在課堂上特別介紹一則報紙新聞：「二十二歲臺灣年輕雕塑家陳夏雨的雕塑作品〈裸婦〉入選日本「新文展」（原帝展）」。這是一個讓人振奮的消息，不僅是美術界的大事，也是當時臺灣社會的重大新聞，陳英傑應對此感到與有榮焉。陳夏雨是他的長兄，1935年才赴日進入東京美術學校教授水谷鉄也的工作室學習雕塑，隨後轉往藤井浩祐的工作室，成為他的入室弟子。長兄的成功對一心嚮往雕塑的少年陳英傑而言，自然是一種榜樣，也是一個重要的激勵。這一年，陳英傑才十四歲。

日治時期，臺灣藝術家作品入選日本帝展，在知識分子眼裡是重要的事，認為是在文化上與日本人一較長短，所以在當時的《臺灣新民報》上以大篇幅報導。陳夏雨是繼黃土水之後，1938年起連續三年入選帝展的臺灣雕塑家，也因此成為帝展雕塑部長期免審查出品的藝術家，對於媒體上大幅報導的內容，陳英傑自是十分瞭解與熟悉。

同為雕塑家，兩兄弟在創作上到底有著怎樣的關係？這問題向來讓人好奇。兄弟間相差八歲，又都離家在外地求學，尤其陳夏雨在日本住了十多年，兩人的生活不斷錯開。根據黃春秀在〈陳英傑雕塑的深思凝鍊〉一文所述，陳英傑不諱言受到陳夏雨的影響。不過，兩兄弟實際能在一起的時間不多；他們能近距離接觸，應是同在臺中師範美術師範科任教的那一段時間而已。儘管如此，那段短短時間的耳濡目染，有關雕塑方面的態度與觀念，卻深

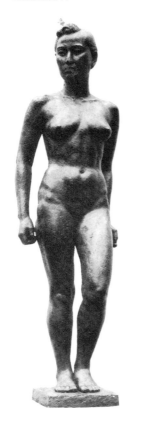

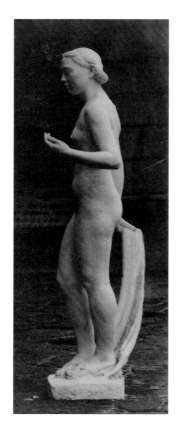

[左圖]
陳夏雨　裸婦　1938　入選第2回新文展（陳夏雨家屬提供）

[右圖]
陳夏雨　浴後　1940　第三次入選新文展的作品（陳夏雨家屬提供）

刻地影響到他往後所走的雕塑路向。譬如，對寫實的看重，在寫實之外，還須注意到「強調」與「隱喻」。陳英傑沒有完全抽象的作品，他的雕塑理念注重內部結構，重視觀察，必待有深刻感受後才下手。不過，短暫的接觸和感染決定了起步的內容，卻不可能決定一生。

　　藝術史家蕭瓊瑞在〈臺灣現代雕塑的先驅者——陳英傑的生命圓融〉一文中指出，英傑從觀摩長兄的創作，固然獲得了某些技法上的啟蒙，不過此前的陳英傑事實上已經開始自我摸索、進行雕塑創作。嚴格而言，陳英傑得自兄長的指導是相當有限的。一般認為陳英傑是由於乃兄的影響才展開對雕塑藝術的追求，或是其風格、技法是受到乃兄的啟蒙指導，這種說法雖不能說是錯誤，但至少並非完全真切。蕭瓊瑞也認為，正由於陳英傑得自前人如黃土水及乃兄陳夏雨的直接影響有限，其

成藝的過程，主要來自自我的觀察與摸索，所以他長期獲得省展的雕塑部大獎，並成為戰後第一位由參選晉升為評審的雕塑家之後，仍能跳脫先輩固守的寫實風格之制約，開拓出具有現代造型意味的作品，且影響及於年輕一代雕塑家，成為臺灣現代雕塑的先驅。

在創作上，陳英傑和陳夏雨的「同」中存在著根本差異。以「寫實」觀點而言，陳夏雨不忽略細節的表現，陳英傑卻以簡化的處理手法，著重在題材與造型中表現出氣氛。陳英傑不斷深思冥想，加上長期著手於新材質的開發，終究開展出另一種藝術質地。有一個入選帝展的雕塑家哥哥，可能是讓他走上雕塑之路的一個契機，但就他的整個人生經歷來看，他們之間的藝術關聯卻始終若即若離。

往後他一步一步走入雕塑的世界，愈走愈寬闊，身影也愈來愈清晰，開拓出了一條屬於自己的雕塑之道。

郭滿雄在〈我的姐夫陳英傑〉中提及：

〔陳英傑〕謹言慎行，不苟言笑，不喜社交活動，這一點和他長兄一樣。有一次我們到臺中參加省展評審，事後我請同學載我們去探望其兄長陳夏雨，兄弟見面竟相對無言，同學見此趕快帶我上樓參觀這棟由王大閎設計新近完工落成的住宅（國父紀念館的設計者）。

陳凱劭是陳英傑臺南一中的學生，也是一個建築與人文學者，他曾訪問過陳夏雨的後人；據述：陳家晚輩對陳英傑這一位叔叔並不熟悉，可見兄弟間並沒有密切往來。兄弟之親，又同樣是雕塑家，應該有很多共同的話題，但兩兄弟竟相對無言！

陳夏雨、陳英傑的雕塑世界，一如他們之間的兄弟情緣一般，看似相近，卻又遙遠。

[右頁圖]
陳英傑　惬　1962　銅
194×112×9cm
第25屆臺陽美展參展作品

陳英傑　狗　1959

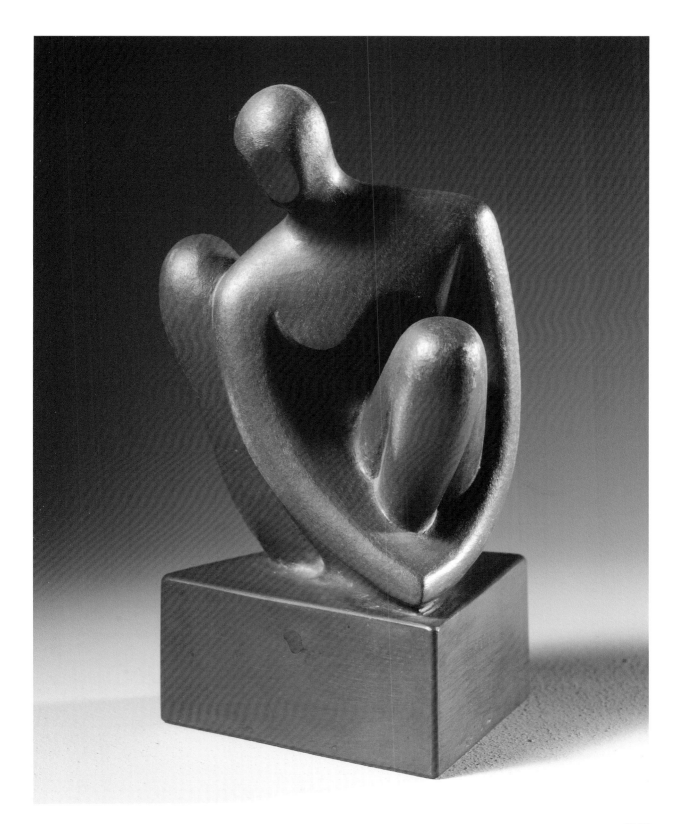

二、啟程：省展光環
開啟雕塑坦途

光復後，陳英傑才真正展開他的藝術生涯，省展則成為他最重要的成長舞臺。1946年第1屆省展開辦，陳英傑即以〈女人頭像〉、〈國父〉（浮雕）兩作入選，從此開啟了他一生的雕塑事業。從第1到9屆，他每屆都參展，且年年得獎，成績斐然，建立了穩固的藝壇地位。他早期的重要作品幾乎都出現在省展中，1956年獲得「免審查」殊榮，1967年後更獲聘為省展雕塑部評審委員，成為雕塑部經由參賽管道而晉升評審的第一人。省展光環成了陳英傑踏入藝術界的起手式。

[右頁圖] 陳英傑　老人　1948　銅　41×18×22cm　第3屆省展主席獎第1名
[下圖] 1953年，陳英傑與郭瀛錦小姐訂婚時合影。

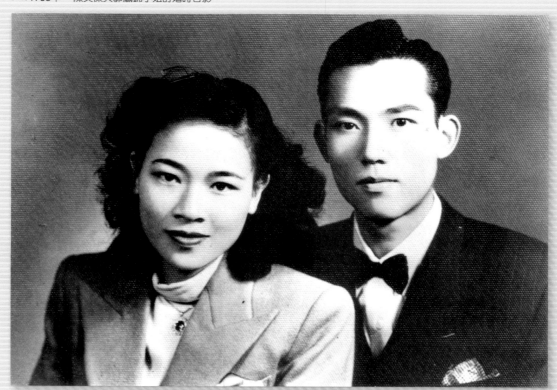

更名「陳英傑」，推開省展大門

陳英傑原名陳夏傑。1946年，二十二歲的他即以「陳英傑」之名送件參加第1屆全省美展，〈女人頭像〉、〈國父〉（浮雕）兩件作品同時入選。

第1屆省展雕塑部只有兩位評審，都是甫自日本回來的雕塑家——陳夏雨和蒲添生，而陳夏雨正是他的長兄。陳夏雨曾三度入選帝展，並獲得免鑑查出品的殊榮，當時已是知名雕塑家，回臺後順理成章成為省展雕塑部審查委員。陳夏傑不願受到當時擔任評審委員的兄長庇蔭，遂更名參展，將本名「夏傑」改為「英傑」，也避免瓜田李下之嫌。自此之後，他便以藝名行走藝壇，從此「陳英傑」之名開始活躍於省展，也逐漸揚名雕塑界，終生與他的雕塑相伴。「英傑」之名只在藝壇使用，本名並未更改，學校中是「陳夏傑」老師，家人仍叫他「夏傑」；但直到今天，藝壇許多人都知道有陳英傑，卻不知道陳夏傑。

第1屆省展，雕塑部送件者共十八人、作品二十五件，入選者九人、作品十三件，和西洋畫部、國畫部相比並不熱絡。國畫部送件者八十二人、作品一〇二件，入選者二十九人、作品三十三件；西洋畫部送件者九十八人、作品一八五件，入選四十八人、作品五十四件。

省展大致沿襲日治時期「臺展」、「府展」的體制，保留西洋畫部，原來的東洋畫部則改為國畫部，並增設雕塑部；省展雕塑部的設立，直接帶動了戰後臺灣雕塑的發展。日據時期，臺灣藝術家到日本學習美術，擁有輝煌的成果。雕塑方面，黃土水在1920年即以〈番童〉入選第7回帝展，隨後赴日學習雕塑的藝術家尚有張崑麟、范倬造、黃清呈、陳夏雨、蒲添生等人。黃土水、黃清呈英年早逝，張崑麟也在學期間因病去世，范倬造後來去了中國大陸，因此戰後繼續在臺灣耕耘並發揮影響力的，只有陳夏雨和蒲添生兩位。

終戰後的1945年，陳英傑才利用工作餘暇，到張錫卿處學習石膏翻模技術；1946年兄弟兩人同時應聘至臺中師範美術師範科任教，陳英傑

[右頁圖]
陳英傑　夏（原名初夏之作）
1952　銅　50×29×29cm
第7屆省展特選主席獎第1名、
省展40年回顧展參展作品

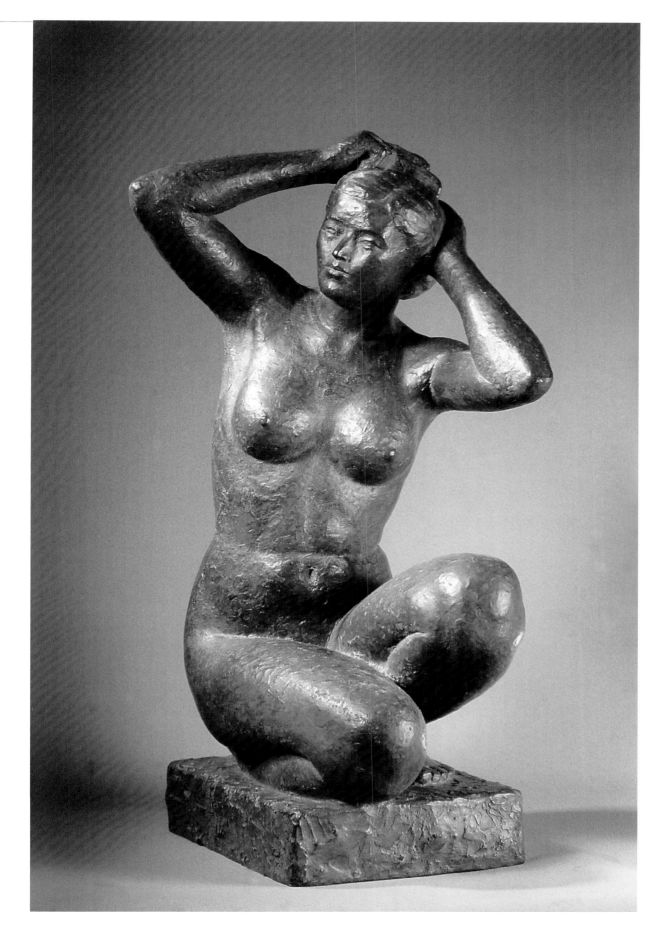

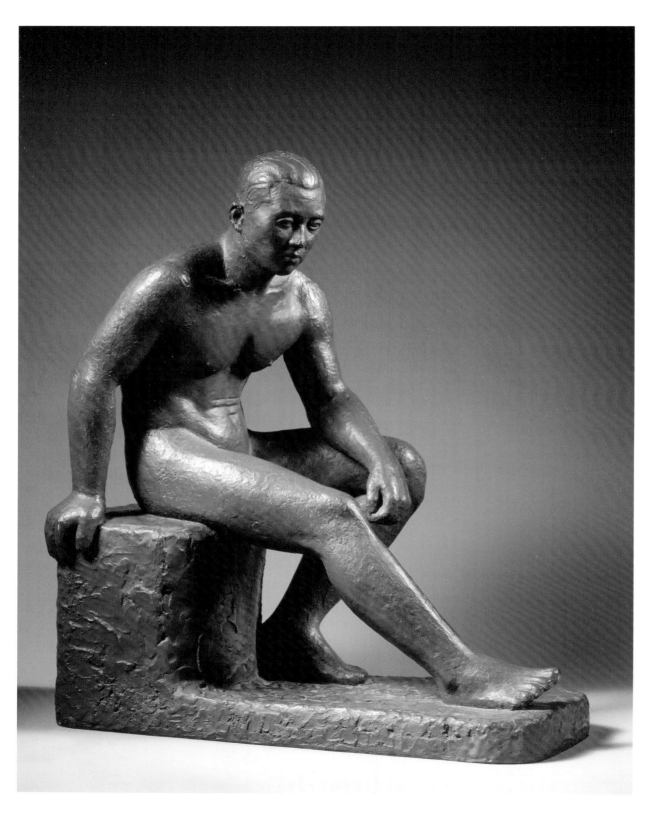

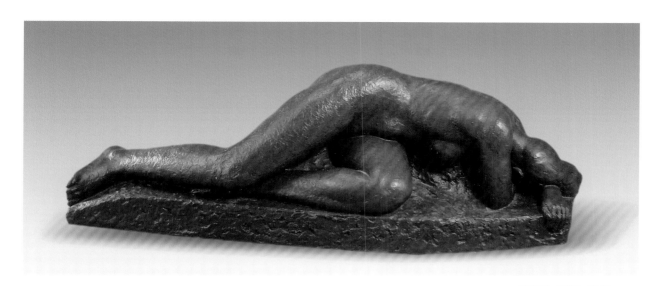

才有機會實際觀摩兄長的創作過程，真正從中學習。算來他從接觸雕塑
到入選省展，時間大概只有短短一年左右。因此，首屆省展的入選，對
甫投身雕塑創作的陳英傑而言，無疑是一次重大的鼓勵。

　　1947年，陳英傑再以〈女人頭像〉（原名〈少女頭像〉，P.9）參加第
2屆省展，並進一步獲得學產會獎的榮譽，獎金為舊臺幣3萬元，以當時
每臺斤白米兩百元來算，這筆金額不算多，但對年輕而甫入創作的陳英
傑而言，卻猶如打了一劑強心針，走向雕塑的決心無可動搖。

　　1949年，哥哥陳夏雨辭去省展審查委員，潛心創作，陳英傑也因工
作遷居臺南，兄弟見面的機會變少。沒有哥哥的庇蔭，他依然連年摘下
第一名的最高榮譽，陳英傑在臺灣雕塑界的聲望已不可動搖。此後，從
1948到1953年，他每年參加省展，每年獲獎；〈迎春〉（P.55）一作更獲得
1954年省展最高榮譽獎，開始受薦為免審查會員。

　　陳英傑跨入省展的舞臺，也從此走入雕塑的世界。

■以寫實風格跨入臺灣藝壇

　　戰後初期省展的雕塑風格，基本上是承接日本的學院體制，雖然主

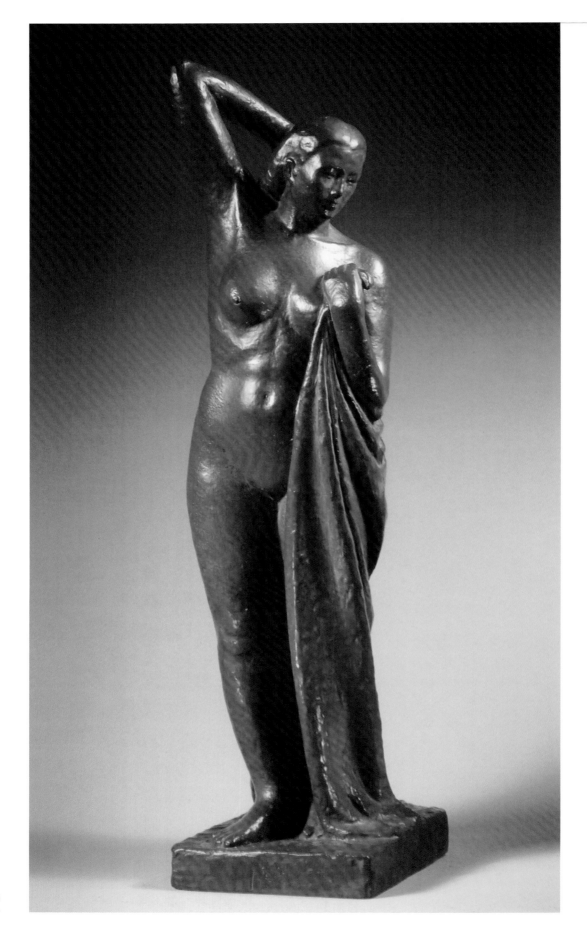

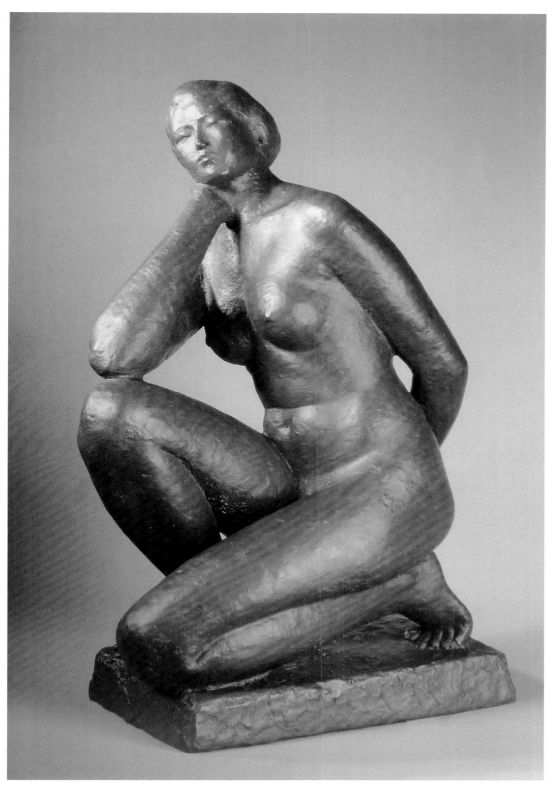

[上圖] 陳英傑　思念　1953　銅　37×17×23cm　第8屆省展參展作品
[左頁圖] 陳英傑　衣　1953　銅　59×15×17cm　第8屆省展、省展40年回顧展參展作品

導的雕塑家陳夏雨與蒲添生，在個人風格上仍有顯著差異，但大致不脫寫實範疇。東京美術學校在1898年設立雕塑科，培養出高村光太郎、朝倉文夫與北村西望等著名雕塑家，隨後他們相繼到歐洲留學，深深受到奧古斯特‧羅丹（Auguste Rodin, 1840-1917）的藝術理念與手法影響，形成所謂的「羅丹風潮」。黃土水、蒲添生、陳夏雨等臺灣第一代雕塑家都受這些日本雕刻家的影響，尤其「羅丹風潮」對臺灣現代性雕塑家更是影響深遠。這樣的風潮也一直延伸到早期的省展雕塑部。

　　陳英傑的雕塑生涯在這樣的脈絡下起步，自然也在寫實的範疇中發展；從陳英傑「參賽」時期（1946-1954）的作品來看，寫實風格的路線非常清晰。其參賽的主要作品與得獎情形如下：

年代	作品名稱	獲獎
1946	〈女人頭像〉、〈國父〉	入選第1屆省展
1947	〈女人頭像〉（原名〈少女頭像〉）	第2屆省展學產會獎
1948	〈老人〉	第3屆省展主席獎第1名
1949	〈頭像〉	第4屆省展文協獎
1950	〈憩A〉（原名〈坐像〉）	第5屆省展特選主席獎第1名
1951	〈浴後〉	第6屆省展特選主席獎第1名
1952	〈夏〉（原名〈初夏之作〉）	第7屆省展特選主席獎第1名
1953	〈少婦〉（原名〈婦人像〉）	第8屆省展特選主席獎第1名
1954	〈迎春〉	第9屆省展最高榮譽獎

　　1947年的〈女人頭像〉(P.9) 是陳英傑留存的最早作品，1946年入選第1屆省展的〈女人頭像〉、〈國父〉均已佚失不可得見。1947年的〈女人頭像〉入選第2屆省展，並獲學產會獎，獎金是舊臺幣三萬元。該作是陳英傑商請當時任教的臺中師範的職員當模特兒所完成，露出耳朵的卷燙後梳的髮型是當時的流行樣式，緊閉的雙唇帶著一絲絲覥腆與矜持，表達了含蓄沉靜的神情，雕出了那個年代的女性形貌與社會對女性的一般觀感。這件作品為石膏材質，外漆日本漆，有一種古銅般的厚重感，是陳英傑初期穩健凝練之寫實風格的最初雛型。

　　1948年已經是陳英傑在臺中師範服務的第三年，參賽省展仍是他朝

[右頁上圖]
陳英傑　胴體習作B　1950
玻璃纖維　20×29×14cm
第1屆南美展參展作品

[右頁下圖]
陳英傑　胴體習作A　1950
玻璃纖維　64×31×29cm
第5屆省展參展作品

思暮想的生活重心。其妻弟雕塑家郭滿雄
約於1952年在臺南北華街的成大附工單身
宿舍中看到〈老人〉頭像（P.27），他轉述
當時陳英傑告訴他的話：「有個瘦骨嶙峋
的老乞丐，常在〔臺中師範〕附近乞討。
他跟蹤到老乞丐的住處，問他每天大約可
以討多少錢，他就以這個價錢請老乞丐當
模特兒，遂而完成了這件佳作。」

〈老人〉頭像當初是以泥塑翻製石
膏，外加乾漆，後來才翻成銅質。在凹陷
的眼窩中，老人的雙眼顯露一種疲憊的
淡然，世事滄桑全寫在臉上，緊閉的嘴唇
下，似乎仍有一股生命的堅韌。這件頭像
是陳英傑對人性深沉的關懷，也展現出年
輕的雕塑家對造型的掌握能力與敏感度。
此作曾獲得主席獎第一名的榮譽，這也是
當年省展雕塑部唯一獲獎的作品。

1949年，陳英傑因臺中師範美術師
範科停辦而遷居臺南，任教臺南工學
院附屬工業學校（今國立成功大學附設
高級工業職業進修學校，簡稱「成大附
工」），〈憩A〉（P.30）即是以成大附工學
生為模特兒所塑。模特兒坐姿舒緩，微微
向前彎曲的胸部與腰部，強調了優美的圓
弧曲線，雙腳一張一縮，雙手一前一後，
神閒氣定，沉靜典雅；同時入選省展的尚
有〈胴體習作A〉、〈胴體習作B〉。三
件作品不論肢體表現或取材方式，都明顯

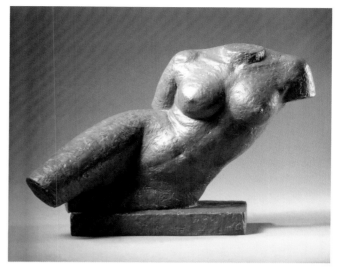

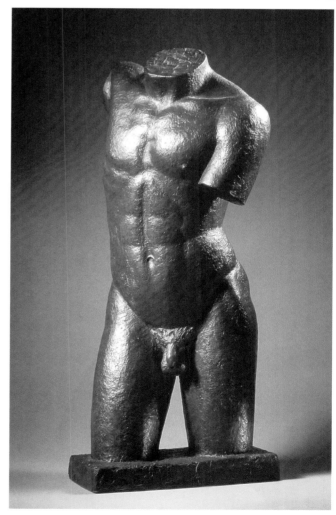

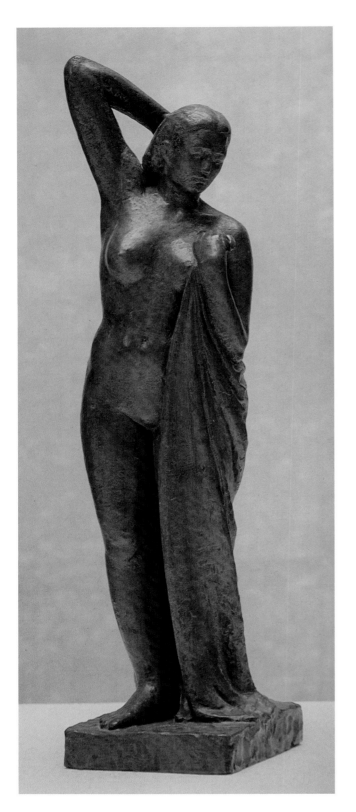

具有希臘古典雕刻的氣息，勻稱而均整。雕塑家可能藉此向希臘雕刻致敬，也藉以淬鍊自己的雕塑技能與審美修養。

1950年代初，陳英傑熱中於製作裸女雕像，這或許和參與「臺南美術研究會」（簡稱「南美會」）的裸女寫生有關。1951年以〈浴後〉獲第6屆省展特選主席獎第一名；1952年〈夏〉（原名〈初夏之作〉，P.29）獲第7屆省展特選主席獎第一名；1953年〈少婦〉（原名〈婦人像〉）獲第8屆省展特選主席獎第1名；創作於1951年的〈裸女立像〉（P.38左圖）則參展1952年第1屆「臺南美術研究會展」（簡稱「南美展」）。

陳英傑的裸女作品，舒緩優雅，體態勻稱中略帶豐腴。此一時期他的創作以寫實風格為主，追求人體的勻整優美，人物姿態挺拔沉靜，形成優美圓潤的肩線，簡化的面部表情仍見氣定神閒的樣態，在寫實中也追求內在精神性，表現出凝練而和諧之內在美，帶有希臘雕刻的典雅氣質。

〈少婦〉及創作於1959年的〈髮A〉（P.40），後來均為高雄市立美術館所典藏。

〈嫵〉（P.39）創作於1952年，人物採蹲踞的姿態，雙手環抱於左膝下方，人體呈現極度扭曲的姿態，這不是一般日常生活中的人體姿勢，而是雕塑家刻意扭曲、壓縮，藉以擠壓出一種內在的生命或力量，

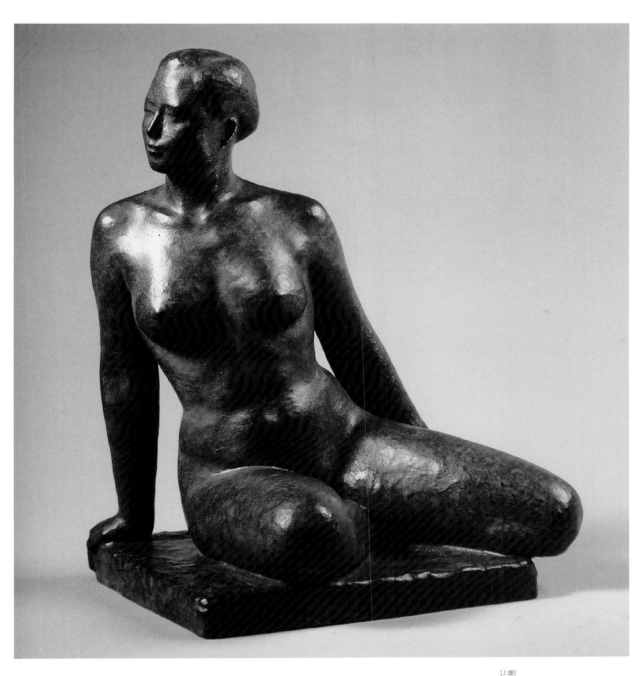

這在他的作品中極為少見。此作人物姿勢頗似羅丹1880年的〈蜷伏的女
人〉(P.38上圖)，顯示雕塑家開始向這位近代最偉大的雕塑家學習。羅丹曾
說：「一個高明的雕塑家是彈撥筋肉的生命，把嫵媚、暴烈或是愛的柔
情、力的緊張，傳達給肉體。」此作後來為臺北市立美術館所典藏。

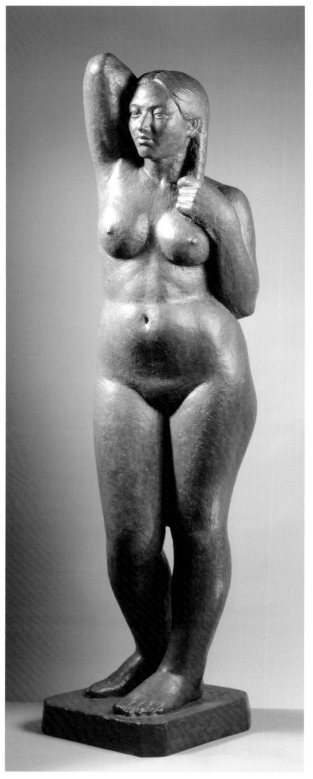

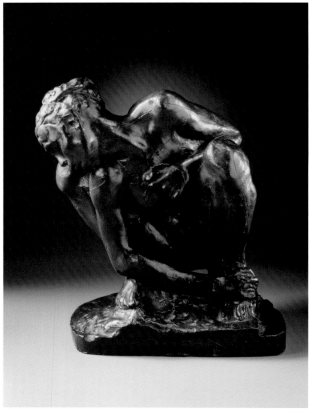

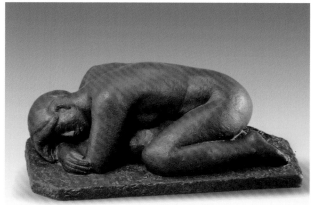

[上圖] 羅丹　蜷伏的女人　約1880-82　32.39 × 30.48 × 22.86cm
洛杉磯郡立美術館典藏

[下圖] 陳英傑　俯　1959　玻璃纖維　23×53×28.5cm
第7屆南美展參展作品

[左圖] 陳英傑　裸女立像　1951　玻璃纖維　105×32×24cm
第1屆南美展參展作品

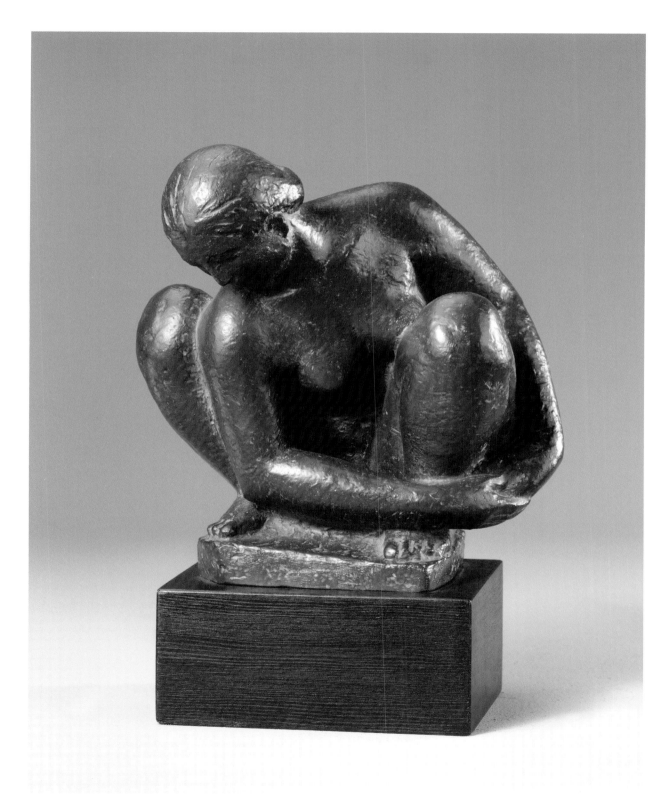

陳英傑　嫵　1952　銅　18×17.5×14 cm　臺北市立美術館典藏

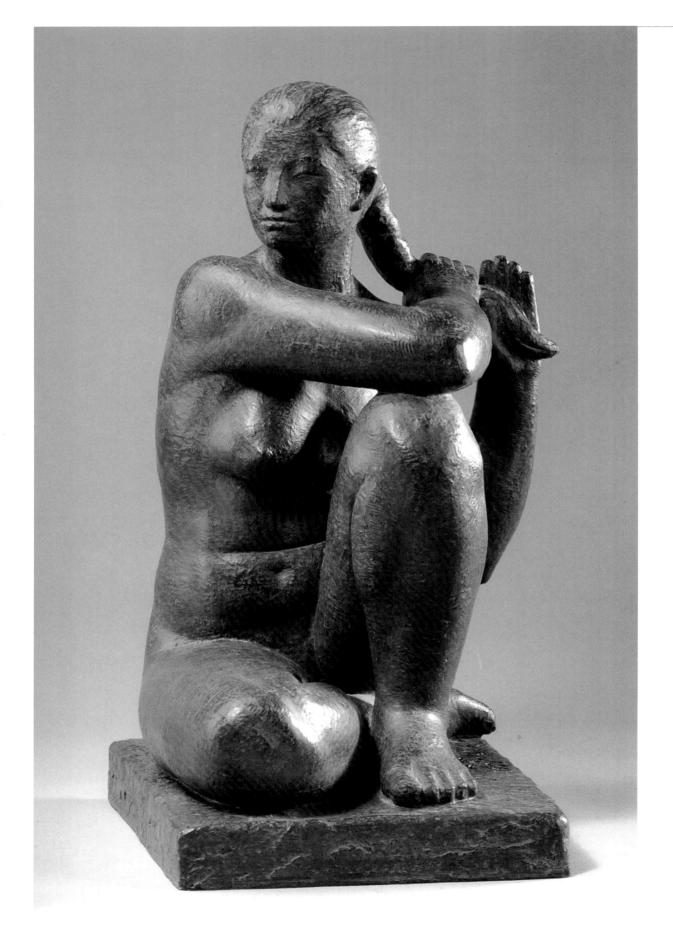

1953年創作〈迎春〉（P.55）時，陳英傑的人生因結識另一半而邁入另一個階段，但他的初期寫實風格一直延續到1950年代末才告一段落，裸女也一直是主要的題材。1960年開始，創作方向才有了重大的轉變。

▌「免審查」確立藝壇聲望，〈思想者〉開展新風格

　　1956年，陳英傑首次以免審查身分參展第11屆省展，作品則是他風格轉變的關鍵之作——〈思想者〉（原名〈思想〉，P.43）。

　　「省展風格」是戰後初期臺灣雕塑發展的重要指標，而陳夏雨、蒲添生兩位評審委員藝術取向更具決定性的影響。陳夏雨師承日本的藤井浩祐，受到寫實風格的影響，作品也有阿里斯蒂德・麥約（Aristide Maillol, 1861-1944）風格的影子，基本上是屬於學院體制或羅丹形式的寫實風格。

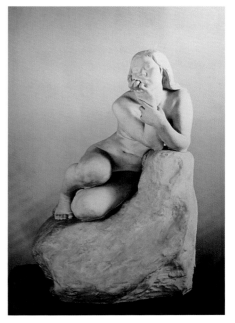

朝倉文夫　含羞　1913　高113cm

[左頁圖]
陳英傑　髮A　1959　銅　52×31×35Ccm
高雄市立美術館典藏

[左下圖]
蒲添生創作雕像的情形（藝術家出版社攝）

[右下圖]
蒲添生　吳鳳像　1980　銅　340×400×100cm
蒲添生雕塑紀念館典藏

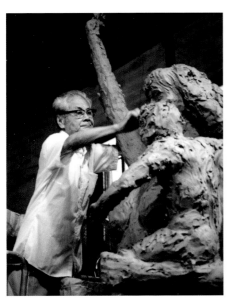

蒲添生跟隨朝倉文夫學習，他整體的表現也是走寫實路線。蒲添生與陳夏雨兩人成為初期省展的主要評審，對一心要在省展出人頭地的藝術家而言，當然具有關鍵性的影響力。

陳英傑早期的重要作品，幾乎都出現在省展中；從1946到1955年十年間，他埋首創作，年年都有新作，在省展中展出的作品共達十三件，幾乎涵蓋了這個時期的重要創作。他的雕塑藝術主要來自自學，早期始終在自然寫實的範疇中摸索前進，一直無法擺脫前輩的影子，直到1956年以免審查身分參展第11屆省展的〈思想者〉，才讓人一新耳目。

〈思想者〉表現了雕塑造型的新觀念，放在臺灣近代雕塑的發展上來看，其表現具有獨創性，的確是一件讓人眼睛一亮的作品。軀體造型脫離了人體的自然形貌，四肢緊密觸地，有著渾厚的重量感，改變了我們對「人體」的慣性看法。〈思想者〉是一件有強烈意圖的作品，被視為是陳英傑結束寫實時期的重要代表作。雕塑家開始跳脫黃土水、陳夏雨等前輩的羈絆，樹立起個人的風貌，這是他企圖在雕塑界揚名立萬的標竿之作，也是他往後「思想者」系列創作的「原型」，開啟了他雕塑之路的新境地。

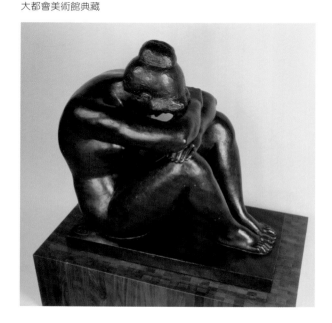

麥約　夜
1902-09製模，翻銅年分不詳
青銅　104.8×57.2×108cm
大都會美術館典藏

〈思想者〉為玻璃纖維強化塑膠（FRP）材質，他以同模另外翻製一件相同作品，但在表面加以手工雕鑿，留下斑斑鑿痕，取名為〈思想者B〉(P.44、45)；而原來的〈思想者〉則稱為〈思想者A〉。FRP表面的鑿痕所呈現的質感，看起來和石材十分相近；〈思想者B〉的問世，也為他未來各種雕塑材質的實驗，跨出了第一步。往後在他的雕塑藝術中，各種材質的交疊換置，成為他在雕塑世界中嬉玩不膩的手法。

〈思想者B〉曾參加1998年成功大學的「世紀黎明：1998國立成功大學校園雕塑大展」，因受盛名之累在展覽中遭竊。此事經媒體大

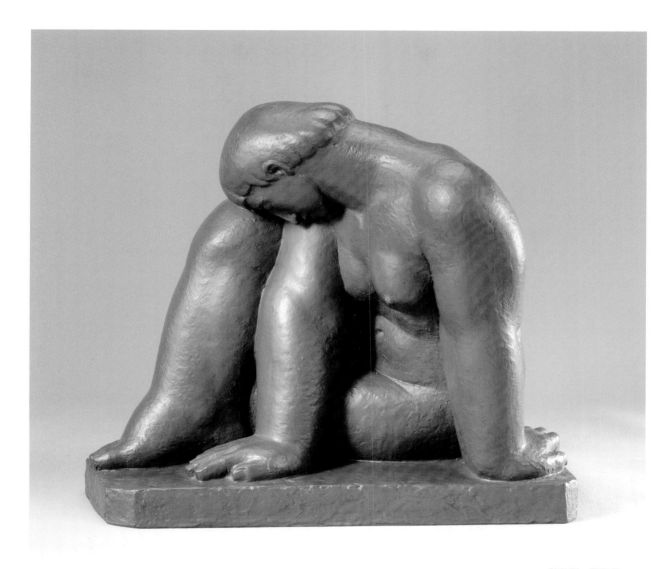

陳英傑　思想者
（又名〈思想者A〉）
1956　玻璃纖維
34×32×38cm

肆報導後，風波擴大，最後竊賊將作品放回附近樹叢中，終物歸原
主。〈思想者〉以變形人體反映時代思潮，成為他走向半具象造型風格
的分水嶺。2004年他以石材重新雕作的〈大地思想者〉，形貌與〈思想
者〉雷同，但量體更大，而石材所表現的藝術質地，則更為厚實沉穩。

　　陳英傑對〈思想者B〉似乎特別喜愛，請人照像並放大裝框，掛在
房間內；1998年出版的《生命‧圓融：陳英傑七五回顧展》畫集和2004
年《陳英傑八秩華誕雕塑聯展特集》都以之為封面。另外，〈思想者〉

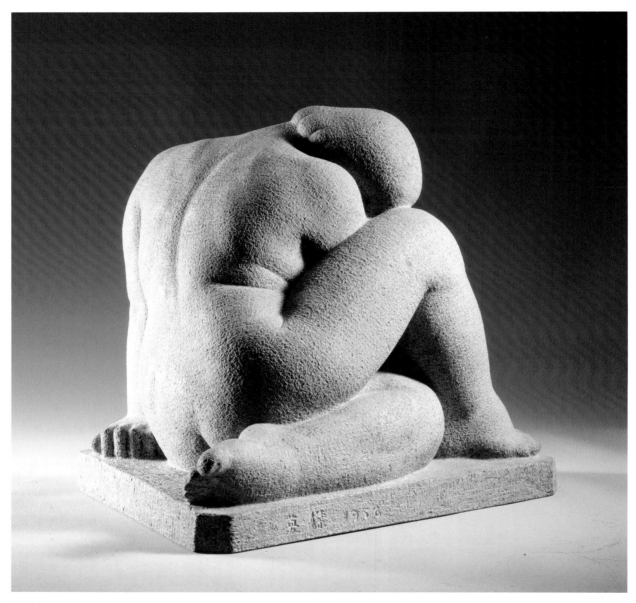

陳英傑　思想者B（背面）
1956　玻璃纖維
34×32×38cm

也躍上國立臺灣美術館出版的《臺灣美術》季刊第105期封面。這突顯該
作在陳英傑創作脈絡及臺灣當代雕塑發展中的特殊意義。

　　「免審查」的身分，讓陳英傑可以不必在意評審的眼光，更能把握
自己的創作思惟，同時也給自己更多的期許與信心，雕塑之路走來也更
為順遂。

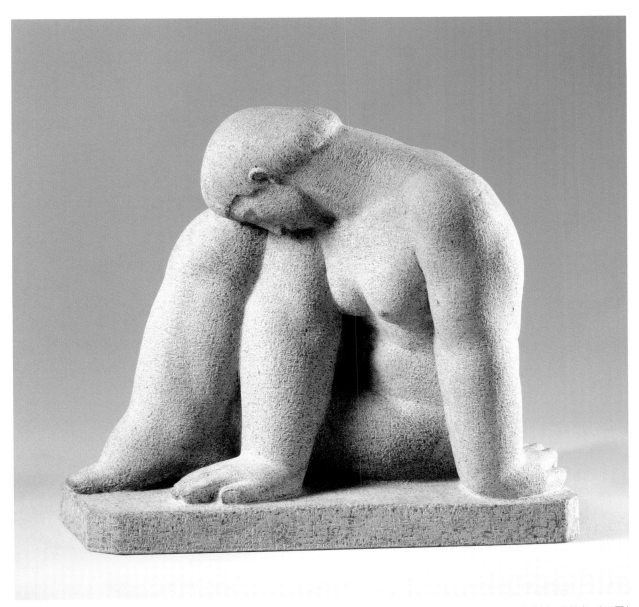

陳英傑　思想者B（正面）
1956　玻璃纖維
34×32×38cm

▌晉升評審引領現代風氣

　　1967年，陳英傑因為長年在省展中的傑出表現，獲聘擔任第22屆省
展審查委員。從入選、得獎到獲得免審查資格，進而獲聘為審查委員，
陳英傑一路努力，雕塑成就得到肯定。他是繼陳夏雨、蒲添生，以及大

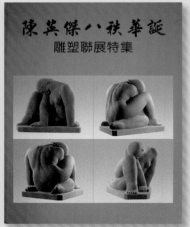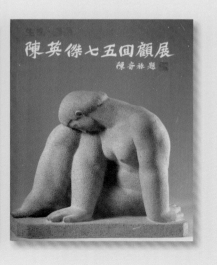

《臺灣美術》105期、《陳英
傑八秩華誕雕塑聯展特集》
和《生命·圓融：陳英傑七五
回顧展》畫集封面

陸來臺雕塑家劉獅等人長期擔任省展雕塑部評審委員以來，第一位正式
經由參展管道晉升的評審委員；更具意義的是，由於陳英傑的加入，改
變了以往省展雕塑部已成慣性的寫實風格，注入了現代造型的理念，影
響了雕塑風格的走向，因而被稱為「臺灣現代雕塑的先驅」。

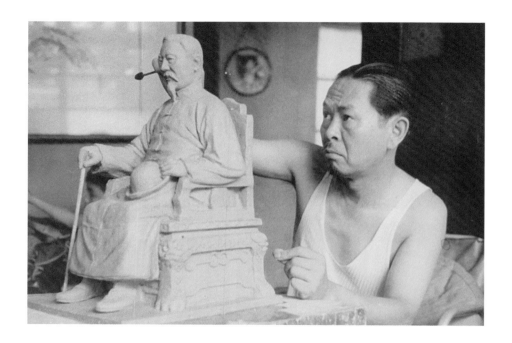

劉獅創作時的專注神情

1957年五月畫會、東方畫會先後成立，現代美術運動興起，而對臺灣藝壇的保守勢力展開尖銳的攻擊，在激烈的「傳統」與「現代」的論戰中，省展成為主要的攻擊標靶。1960年代的這波現代藝術的論戰，主要戰場是在繪畫，但其漣漪也擴散到雕塑界。雖然風潮來勢洶洶，但由於東西文化的隔閡，一方面對「傳統」美學的批判薄弱，另一方面，片段的資訊也無法進窺「現代」堂奧，論戰大多只能觸及表面議題，談不上深刻的內涵，但「抽象」、「具象」二分的粗略概念，卻直接衝擊了當時的雕塑樣式。

　　一般認為，省展走向與現代藝術思潮較為脫節，而評審委員的品味扮演著關鍵性角色。林明賢在〈戰後臺灣雕塑發展之觀察〉一文中指出：雕塑部評審委員從第1至14屆一直就只有兩位，主要是陳夏雨和蒲添生，有時候甚至只有其中一位擔任，直到第15屆劉獅加入才突破窘局，而至第22屆才又加入了陳英傑。從1967到1997年，陳英傑共出任13屆評審委員，為省展雕塑部注入了新鮮的空氣，也跳脫「寫實」風格之制約。

　　此外，西潮的衝擊使得1960年代的現代美術運動，如「五月」、「東方」兩個主要的繪畫團體，都企圖將東方元素與精神融入，重新思考新的美學趨向與創作風貌。雖然雕塑在回應思潮上不像繪畫那麼激烈，但現代藝術思潮的吹襲，仍然深深影響雕塑家的創作取向。1975年由楊英風、李再鈐、陳庭詩與朱銘、郭清治及楊平猷所合組的「五行雕塑小集」，可說是對「現代運動」最有力的回應；他們以抽象的造型探索、材質運用與構成概念為創作思考的焦點，也都試圖將某種意涵的「東方精神」融入創作中。

《五行雕塑小集》畫冊封面

　　雕塑風向的轉變，陳英傑似乎也了然於心，1960年代陳英傑也開始探討「造型」雕塑。在1998年出版的《生命・圓融：陳英傑七五回顧展》專輯中，他將自己的作品分為「寫實」、「造型」兩大類別；從1960到1975年的十五年間，他的創作中不曾出現「寫實」作品，全

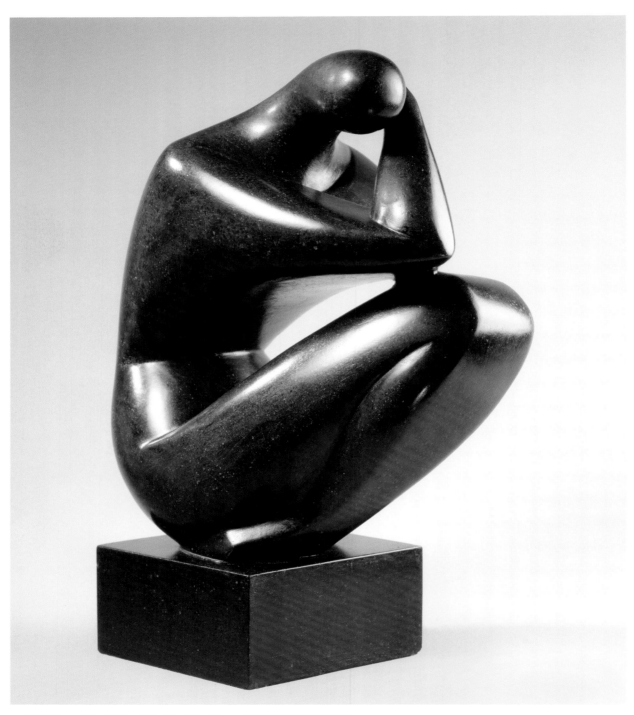

[上圖]陳英傑　女人A　1960　水泥　36×15×24cm　第23屆臺陽美展參展作品
[右頁左上圖]陳英傑　女人B　1960　銅　36×15×24cm
[右頁右上圖]陳英傑　思A　1962　銅　19×22×15cm　第25屆臺陽美展參展作品
[右頁左下圖]陳英傑　思B　1963　木雕　31×28×21cm
[右頁右下圖]陳英傑　思C　1963　銅　31×28×21cm

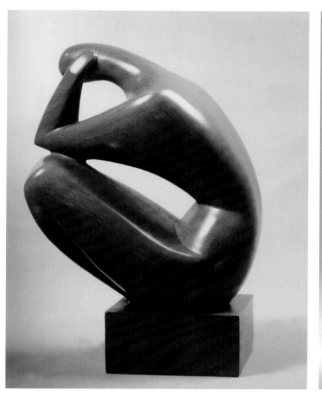

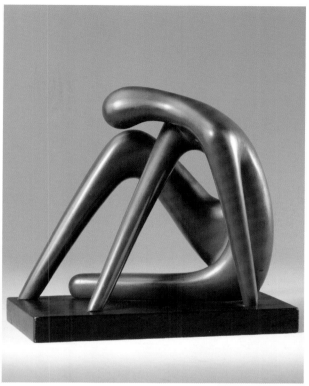

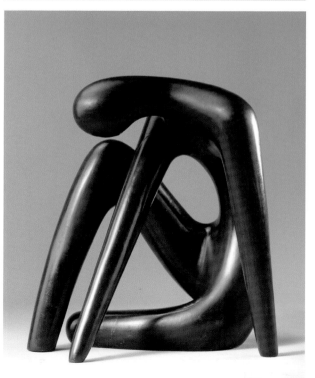

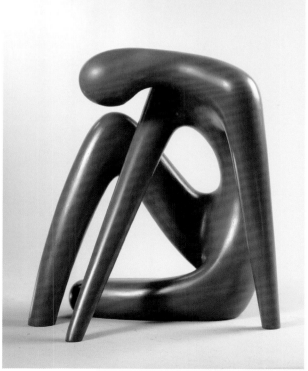

49

是「造型」作品，例如「女人」系列、「舞」系列、「思」系列等。晉升評審，陳英傑一身輕盈，不再有任何羈絆，也開始了他對各種雕塑材質的研發實驗，包括木雕、紙塑、FRP、石材等。此後一系列造型簡練的作品相繼出現，既靈活也具十足的現代感。陳英傑從此確立了自己的風格。

晉升評審前，他的雕塑舞臺已經逐漸由省展轉往南美展與「臺陽美術展覽會」（簡稱「臺陽展」），但身為評審委員，其藝術風格與見地，對省展風向卻更具決定性的影響力。他在南美展、臺陽展所呈現的風格，成了省展的一種新指標。

[右頁圖]
陳英傑　舞A　1964　紙塑
56×28×18.5cm

[左圖]
陳英傑　舞L　1962　木雕
75×23×21cm
第25屆臺陽美展、
第10屆南美展參展作品

[右圖]
陳英傑　祈　1962　木雕
61×23×24cm
第10屆南美展參展作品

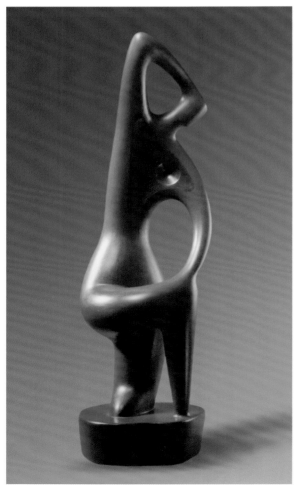

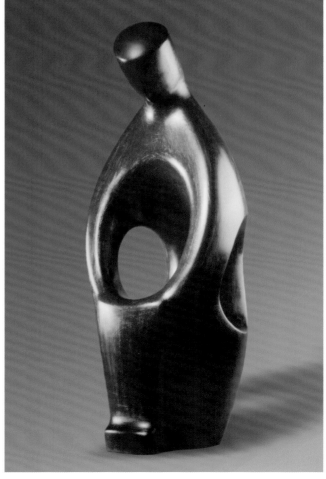

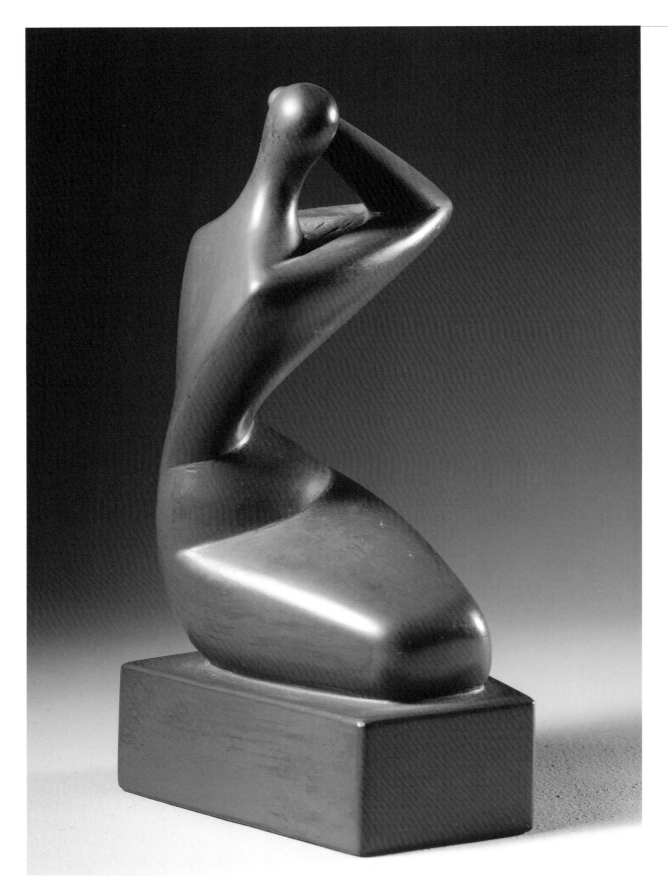

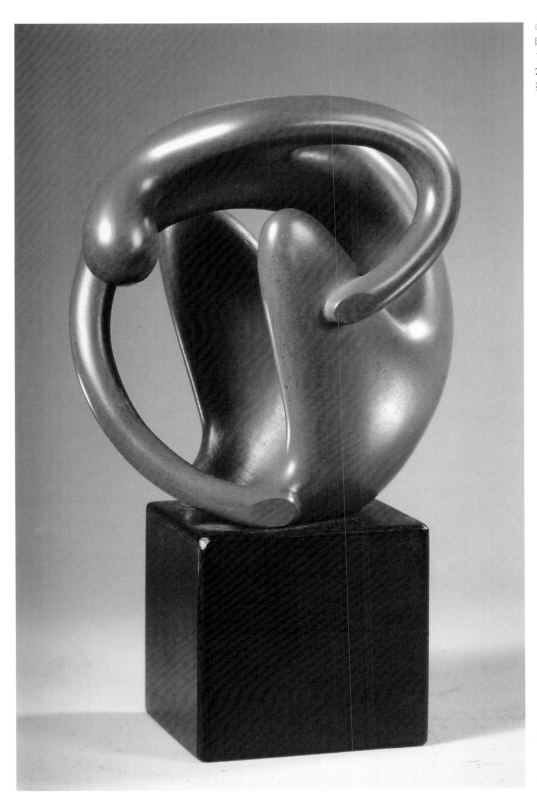

陳英傑　迴旋
1962　銅
18×15×12cm
第10屆南美展參展作品

三、迎春

〈迎春〉於1954年第9屆省展展出，獲得最高榮譽獎，陳英傑也受薦為免審查會員；
這一年也與夫人郭瀛錦結婚。〈迎春〉創作於1953年，是在結婚前以未婚妻為模特兒
所作。此作誕生後，就一直隨著他們的住處遷徙，從成大附工的北華街宿舍到夫人的
娘家、臺南一中東寧路的宿舍，再到東安路的住家，最後落腳在崇學路16巷，一如家
庭中的一員，與家人共同度超過半個世紀的時光。〈迎春〉2011年獲臺南市美術館籌
備處典藏，完整見證了陳英傑在臺南的全部歲月、他和臺南畫友間的種種情緣，也見
證了他創作歷程中對各種媒材的嘗試與開拓，以及高潮迭起的光輝成就。

[右頁圖]
陳英傑　迎春　1953　銅
37×15×12cm
臺南市美術館典藏
第9屆全省美展最高榮譽獎

陳英傑1964年於臺南一中
美術館前留影。

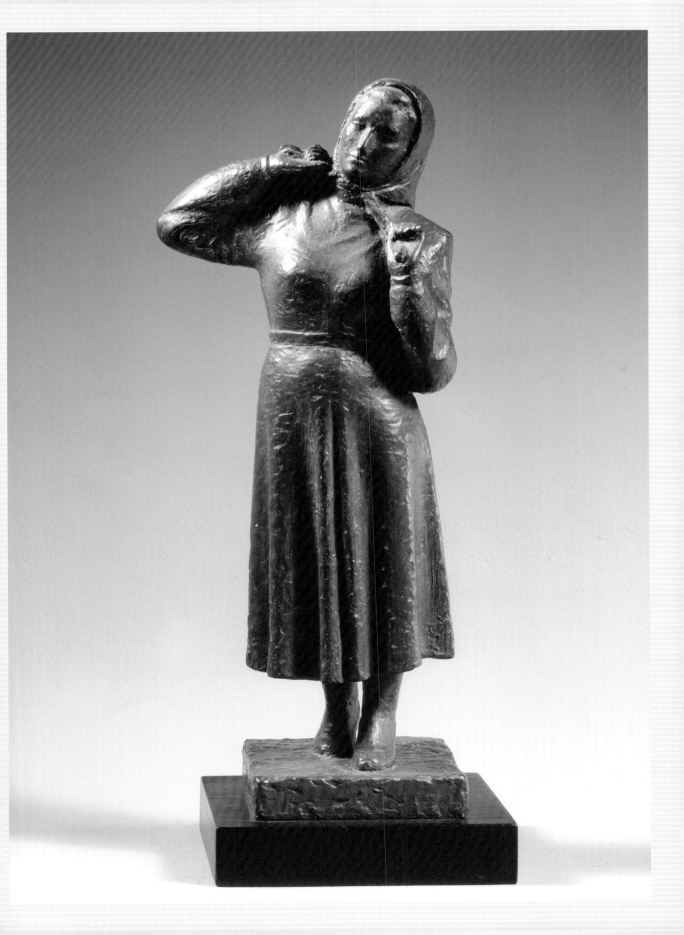

開展人生，生根臺南

〈迎春〉創作於1953年，這一年他與夫人郭瀛錦結婚；根據夫人的記憶，本作是在結婚前以她為模特兒所作；〈迎春〉誕生後，就一直擺置在陳英傑的客廳中，一如家庭中的一員，隨著他們遷徙，與家人共度超過半個世紀的時光，在陳英傑的許多作品中，可以說是最不尋常的一件。該作凝結了這一對夫婦年輕時代的恩愛情意，而與夫人一起進入他們的生活中。此後子女陸續到來，他的作品也不斷增加，逐漸占滿家裡的每個角落。〈迎春〉似乎與夫人共同守護這個家庭的成長，也見證了陳英傑的雕塑人生。該作2011年獲臺南市美術館籌備處典藏，將永遠留在臺南，並繼續見證臺南的雕塑發展。

1954年，陳英傑三十一歲，以〈迎春〉獲第9屆省展最高榮譽獎，並受薦為首位省展雕塑部免審查會員。這是他定居臺南的第五年，也是他豐盛的一年：省展獲最高榮譽獎；長子出生，初嘗身為人父的喜悅；加入臺南美術研究會（簡稱「南美會」）擔任雕塑部召集人。這些都是他人生中的重大事件。〈迎春〉不論對他的家庭或藝術，都具有非凡的意義，象徵著陳英傑人生新階段的開始。

1949年，陳英傑因臺中師範美術師範科停辦，轉而任教成大附工建築科，從此定居臺南。郭滿雄在〈我的姊夫陳英傑〉一文中提到：陳英傑到臺南的時候，二姐郭瀛錦也從臺中醫院當護士回來，不久到臺南高工擔任校護，兩人才有機會相互

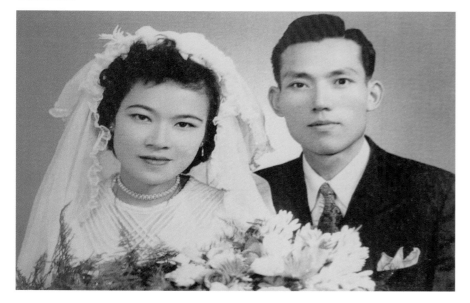

1953年，陳英傑與郭瀛錦小姐的結婚照。

認識。後來二姐曾帶他到成大附工的單身宿舍找過陳英傑，那時郭滿雄才十三、四歲，就讀臺南高商初級部。根據郭滿雄的回憶：成大附工的單身宿舍位於北華街，是兩層樓的日式建築，陳英傑住在樓上最邊邊的房間，約四坪大，一邊是張單人床，一邊是放東西的壁櫥（押入れ），壁櫥的上層空間就放了五、六件雕塑品，包括〈老人〉，他早期的作品大多在這裡。

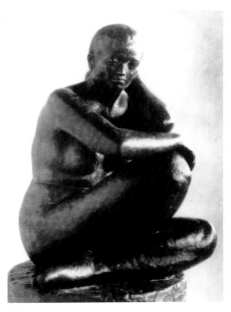

陳英傑　春　1952　石膏

從1949到1953年間，陳英傑一直住在成大附工宿舍，當時他的創作才起步不久，埋首工作，對雕塑充滿狂熱。獲得第5屆省展特選主席獎第一名的〈憩A〉便是1949年所作，模特兒正是成大附工的學生。這一年，他也開始了「人體」的創作。

這幾年間，他完成了許多「裸女」作品，包括分別獲得第6至8屆省展特選主席獎第一名的〈浴後〉（1951，P.36）、〈夏〉（1952，P.29）、〈少婦〉（1953，P.37），以及參加南美展的〈裸女立像〉（1951，P.38左圖），其他還有〈胴體習作A〉（1950，P.35下圖）、〈胴體習作B〉（1950，P.35上圖）、〈苦悶〉（1952，P.31）、〈嫵〉（1952，P.39）、〈春〉（1952）、〈衣〉（1953，P.32）、〈思念〉（1953，P.33）等。這段時間堪稱是他「裸女」創作的高峰期。

為了人體創作，他雇請女性裸體模特兒，卻發生遭鄰居檢舉的風波，事情甚至上了報，驚動了遠在臺北的楊三郎，他為了此事還特地趕到臺南，替陳英傑打抱不平。後來警察局調查，判定鄰居少見多怪，認為藝術家雇請模特兒乃理所當然之事，還他公道。郭柏川那個時期也雇請女性模特兒，創作許多裸女畫。

陳英傑結婚後才搬離成大附工宿舍，住進太太娘家。郭滿雄回憶說：

我姐夫住我家時，就找我家人塑像，我爸爸、媽媽、二哥都成了他的模特兒，而我二姐更是他靈感的來源。那件〈思想者〉就是此時作

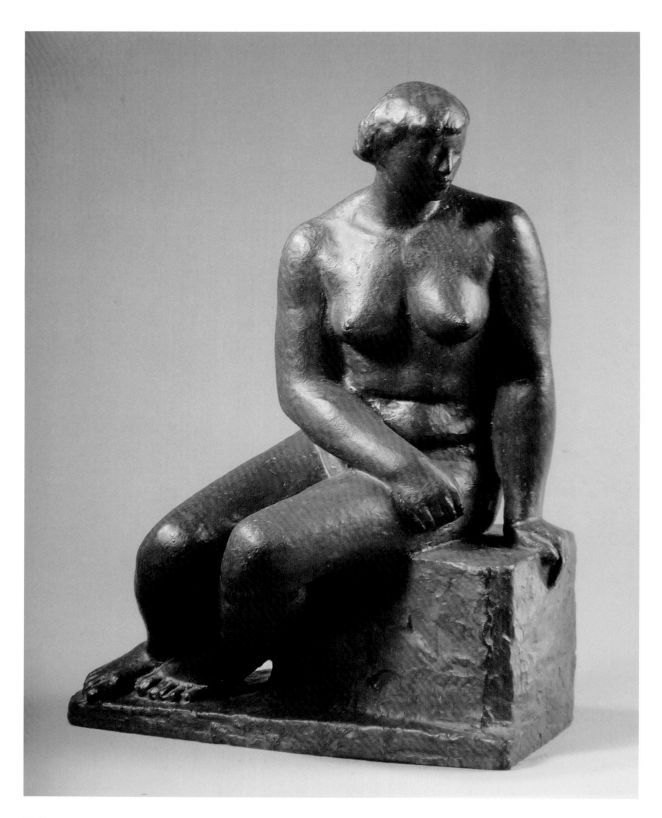

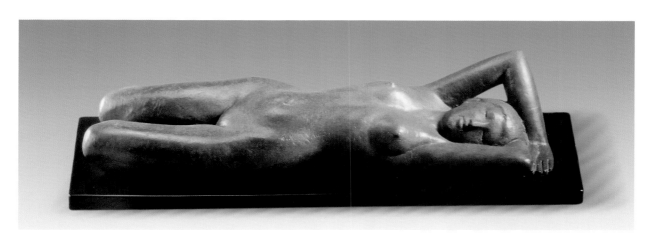

[上圖] 陳英傑　夢B　1979　玻璃纖維　15×60×24cm
[下圖] 陳英傑　春　1961　銅　31×38×21cm
[左頁圖] 陳英傑　裸女坐像　1957　銅　34×27.5×14cm　第5屆南美展參展作品

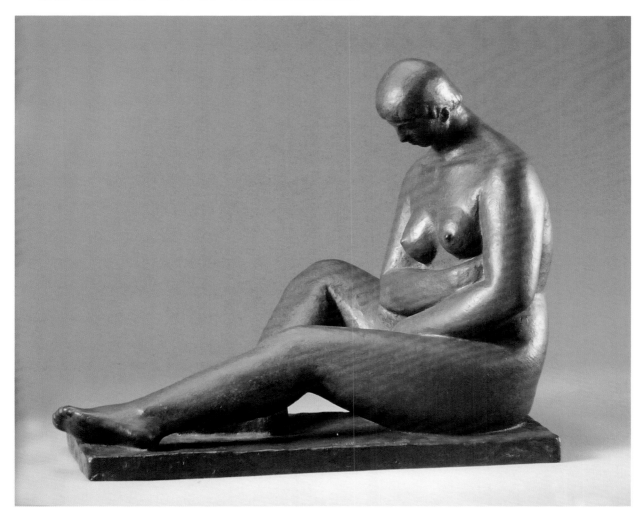

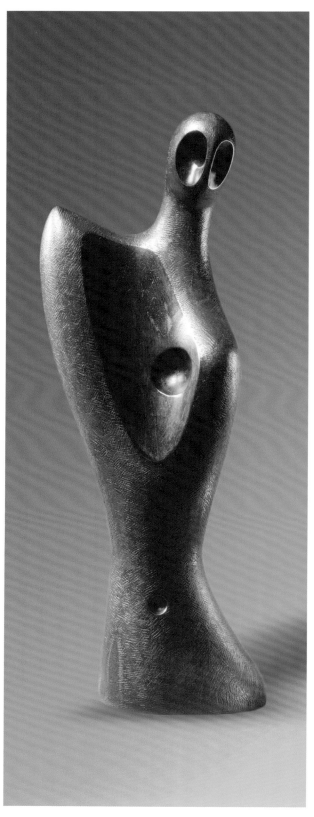

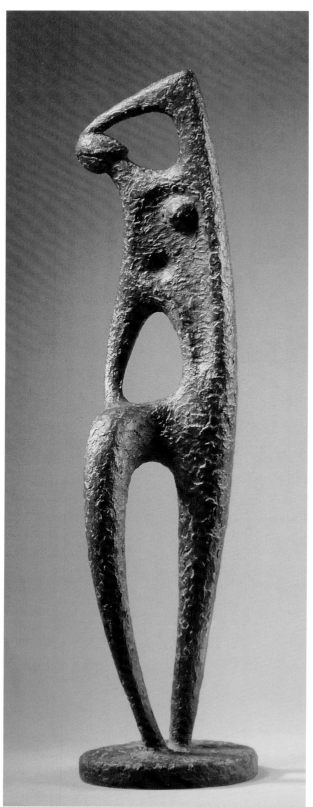

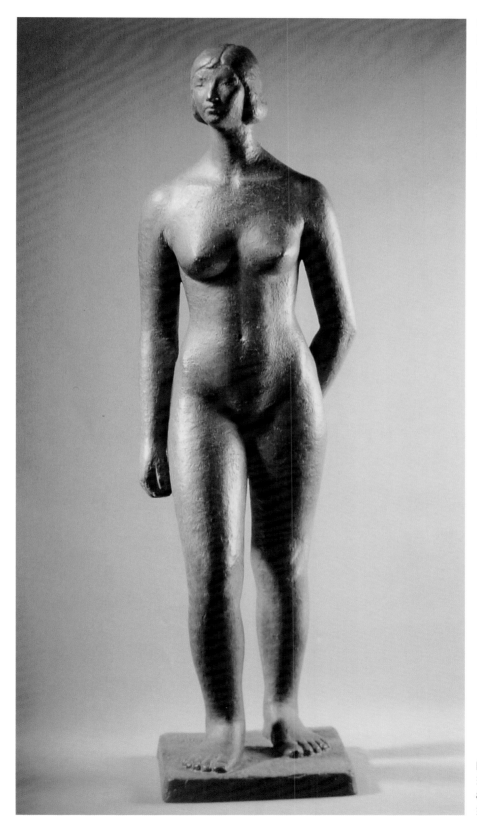

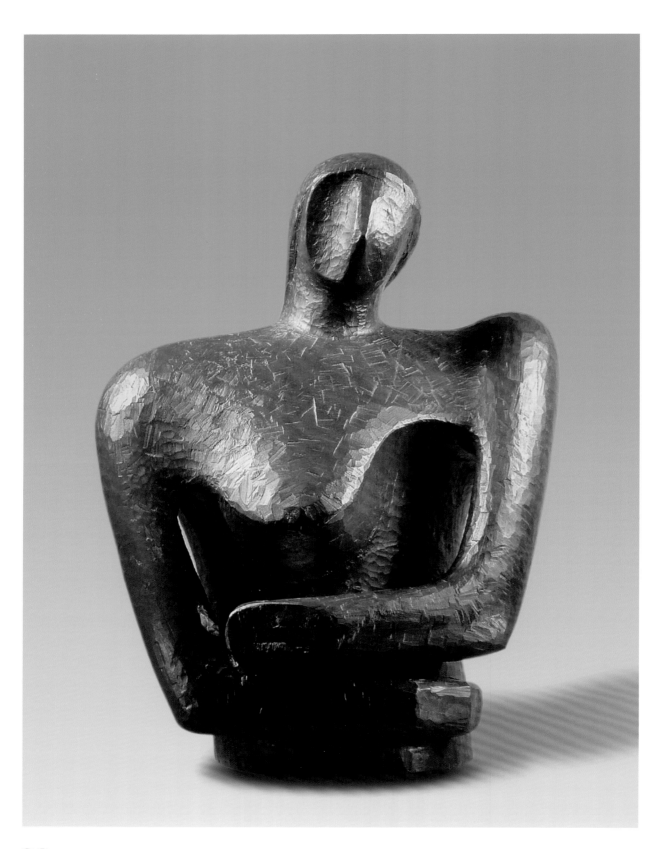

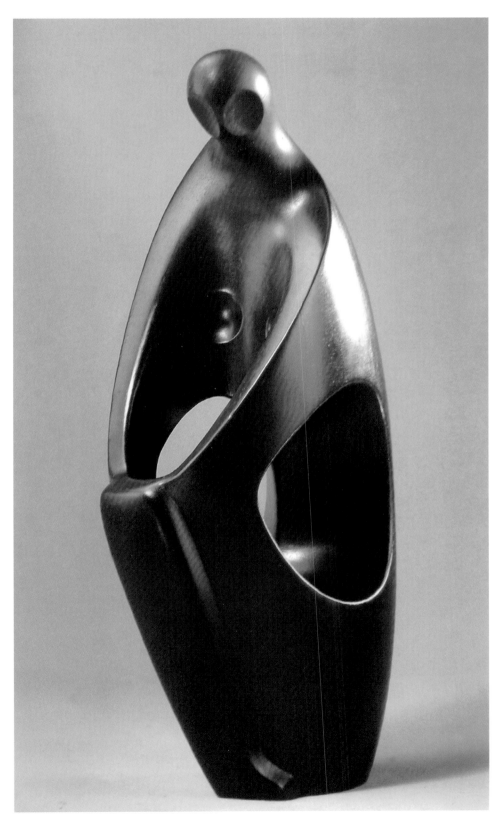

陳英傑　悟
1969　木雕
63×46.5×34cm
第17屆南美展
參展作品

陳英傑　憶
1967　木雕
53×16×22cm
第15屆南美展
參展作品

63

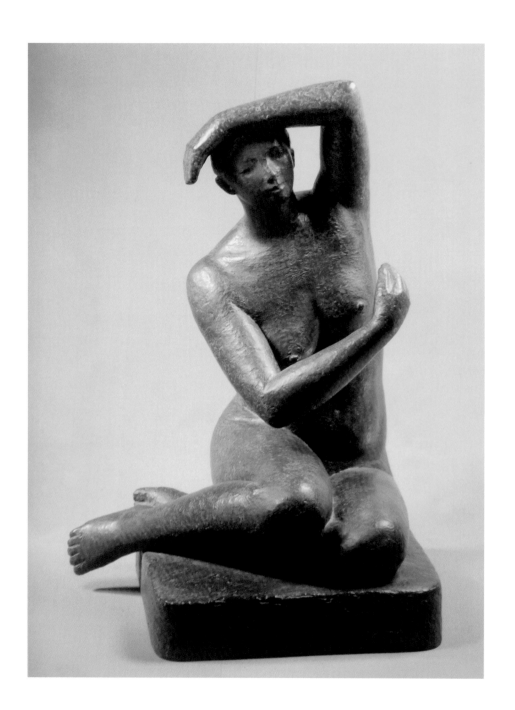

陳英傑　娑　1981
玻璃纖維　58×39×32cm
第29屆南美展參展作品

的，當時他很喜歡這件作品，還請人照相，放大裝框，掛在房間內呢！

　　1956年，陳英傑轉任教於省立臺南第一高級中學（簡稱「臺南一中」），1959年遷離夫人娘家，搬入東寧路3巷18號的臺南一中宿舍，

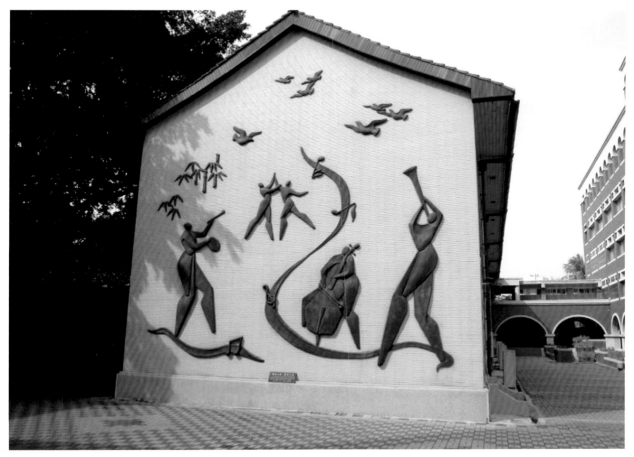

陳英傑1964年規劃完成的臺南一中藝術館原址旁的牆上，設置著校友鄭春雄的浮雕。（陳凱劭攝影提供）

在這裡住了三十年，直到退休後才搬離宿舍，住進東安路30巷21號的自宅，但仍以宿舍為工作室，直到宿舍拆除為止；2002年再搬到崇學路16巷。在這段期間，〈迎春〉一直在客廳中陪伴著他們一家人。

臺南教學生涯

1956年陳英傑應聘到臺南一中，找到了可以安身立命的工作環境。家庭生活與工作環境的安定順利，加上省展免審查的榮耀，這時期的他已經可以全心在創作上發揮了。在投身創作的同時，陳英傑也為推動美術教育貢獻心力，不遺餘力。1964年，他規劃完成「臺南一中藝術館」，為這所以升學聞名並培養出許多社會領導人才的學校，注入了更

多人文藝術氣息，無形中影響了日後各行各業領導人物的內涵。

藝術館是三層樓的獨棟建築，每層有兩間教室，分別為工藝、美術和音樂教室，是臺南一中藝能科的教學中心。陳英傑利用藝術館前的有限空間，展現了他從小就喜愛的手作興趣，營造了一個小小的「庭園」，樹石、小橋、流水，有日式庭園的味道。他喜愛種花草樹木，也在宿舍前院約40坪的空地上，親手打造一個有水池的庭院，暱稱為「一中花園」。藝術館目前已因校園重新規劃而拆除，原址鋪設透水磚鋪面，旁邊的牆上則於1998年設置校友鄭春雄的浮雕，為藝術館留下一個似有還無的記憶。

從1956到1988年退休為止，陳英傑在臺南一中共服務了三十二年，他在學校教導的是工藝課程，美術老師是謝國鏞。在以升學為導向的學府中，他對工藝課程卻特別重視，因此教室規範十分嚴格，一定準時上課，往往上課鈴聲一響畢，就把教室門關上，把遲到的學生擋於門外；為了工廠安全，教室內絕對禁止學生嬉笑，因此學生對工藝課不敢稍有怠慢。

陳英傑曾經描述自己的雕塑教學方式：他讓學生撕報紙泡水，再弄細碎作成紙漿，然後以鐵絲作骨架，以石膏調漿糊來塑造各種各樣的造型，以引發創造力，一些對雕塑有興趣的學生，則另於課外加以指導。在臺南一中的眾多學生中，他和鄭春雄的關係最為緊密，鄭春雄在老師的影響下，畢業後選擇就讀國立藝術專科學校（簡稱「國立藝專」，即今國立臺灣藝術大學）美術科雕塑組，後來成為有名的雕塑家。

鄭春雄在一篇自述中提到：在臺南一中初、高中共六年的歲月裡，由於陳英傑老師的啟發，奠定了他步入雕塑藝術不歸路之基

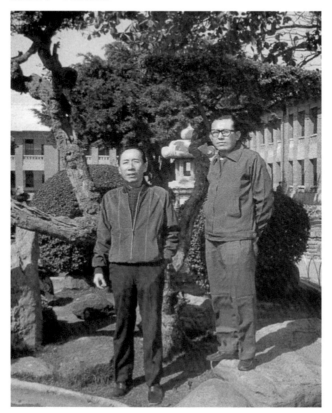

陳英傑（右）與同事謝國鏞合影於臺南一中藝術館前。

礎。1961年高二的暑假，鄭春雄以父親為模特兒，在家裡第一次作雕塑，陳英傑為此特別步行到家裡去指導他。從東寧路的宿舍到鄭春雄位於仁德太子廟的家，距離約四公里，全是泥土小路，走路大約要一個小時。鄭春雄描述當時的情形說：老師以塑像的鼻子上下為中心線，左右各分一半。老師只幫忙修改左半部，右半部則讓他自行揣摩塑造。鄭春雄認為這種獨特的教學方式極有啟發性，使他可以真正體會到雕塑的意涵，也讓他對雕塑充滿憧憬與期待。1962年考入國立藝專時，老師還給了一個兩百元的大紅包，當時老師每個月的薪水約為五百元。

　　在臺南一中的教學工作之外，1957年陳英傑還經由郭柏川推薦，獲聘為成功大學建築系兼任講師（1957-1958）；1967年應聘為私立臺南家政專科學校（簡稱「臺南家專」，即今臺南應用科技大學）美工科擔任兼任副教授（1967-1978）。在兩校都教導立體造型的相關課程。陳

【關鍵詞】

鄭春雄（1942～）

　　鄭春雄，初、高中均畢業於臺南一中，是陳英傑最親近的學生。創作在「造型」與「寫實」之間來回，創作質量相當豐富，是國內頗活躍的雕塑家。常以女性優美軀體為創作之泉源，也試著簡化複雜的肢體，去蕪存菁，錘鍊出簡練的線條與具韻律的節奏感，以追求三度空間之美感。

鄭春雄　凝思　雕塑

1994年，臺南一中個展時，陳英傑（右）對同學們講解作品。

英傑在創作、展覽之外,能量也不斷在南部重要校園中釋放擴充,擴大其雕塑的影響力。

陳英傑在臺南一中的同事中,還有兩位活躍在臺南的藝術家——畫家謝國鏞和雕塑家郭滿雄。他們都是他在臺南的藝術網絡中極為重要的一環。

謝國鏞(1914-1975)生於臺南,1933年畢業於廈門美專,1936年東渡日本,入東京川端畫學校人體部深造,回臺後曾參加臺展、府展,並加入「行動美術集團」(MOUVE)成為會員,1952年起獲全省教員展特選、優選。戰後,謝國鏞在廖繼春邀請下,到臺南一中擔任美術老師,比陳英傑早到職十年;謝國鏞擔任美術課,陳英傑擔任工藝課,教室則同在藝術館內。

郭滿雄則是陳英傑的妻弟,1957年臺南師範學校藝術科畢業,1969

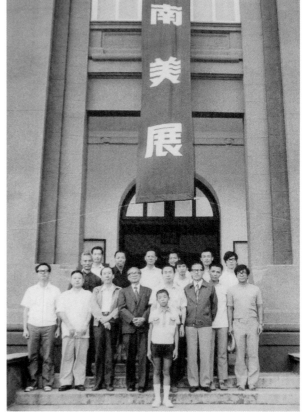

年國立臺灣師範大學美術系畢業，
1970年由於二姊夫（陳英傑）的推
荐，返回臺南到臺南一中擔任工藝
老師。他說：「至民國七十七年，
我二姊夫退休，兩人共事工藝教學
了八年，加上住在我家那段日子，
我們相處的時間有二十四年之久，
其間有學校找二姊夫代課或兼課
的，大都叫我去，我儼然成了他的
『分身』。」郭滿雄是國內著名雕
塑家、南美會會員，多次榮獲省展
雕塑大獎，曾任省展評審委員、師
美學會理事長等。就讀臺南商職初
級部時，即受陳英傑啟蒙，對他往
後的雕塑風格影響很深，於公於
私，都有極為親近的關係。

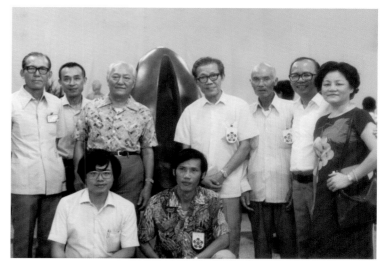

　　1942年廖繼春從長老教中
學（今長榮中學）轉到臺南一中任
教，戰後日本教師被遣返，廖繼春
曾擔任臺南一中代理校長數月，再
舉家搬回臺中，與陳英傑同時進入
臺中師範。顏水龍1940年代就定居
臺南，擔任臺灣省立工學院（國立
成功大學前身）建築系副教授，是
日治時期唯一的臺灣人「美術教
授」。這段期間，這些在臺南活動
的美術家彼此間都有密切往來。

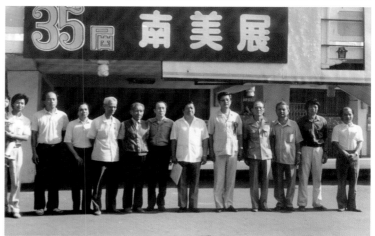

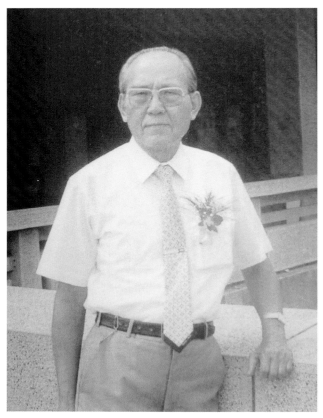

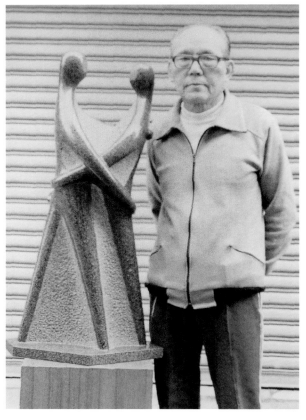

[左圖]
1988年，陳英傑攝於臺南市立文化中心。

[右圖]
1993年，陳英傑與作品〈舞蹈〉合影。

▊「陳夏傑」雕塑園區

「陳英傑」之名早在藝壇揚名，但他一生並未正式改名，在學校仍是「陳夏傑老師」。2006年，在他從臺南一中退休的第十八年後，經由學生的促成，「陳夏傑雕塑園區」在校園中設置完成，地點就在大榕樹旁邊的草坪上，佔地約50坪。

2006年12月14日舉行作品捐贈揭幕展，校方在新聞稿中指出：

陳夏傑老師是府城最資深的雕塑家，年輕時，他追隨郭柏川教授創立南美會，是南美會雕塑部原始創會會員，仍然心繫「竹園」，大方將其力作〈晨〉、〈舞〉、〈春風化雨〉、〈人之初〉、〈韻〉等鑄銅，移置校內草坪之中，添我一中景致光彩，如此隆情，著實可感。

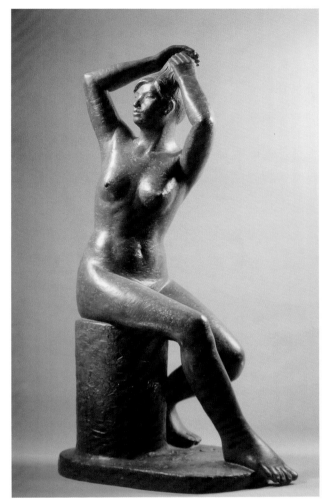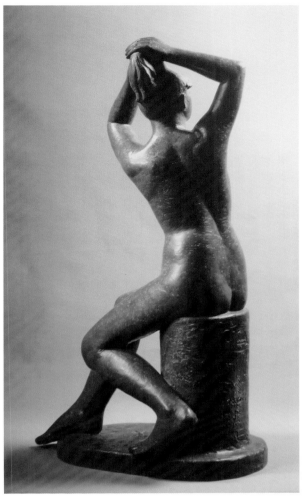

[左圖]
陳英傑　晨（正面）　1979
玻璃纖維　81×46×27cm

[右圖]
陳英傑　晨（背面）　1979
玻璃纖維　81×46×27cm

　　「竹園」是「臺南一中」的別稱，雕塑園區並設置說明牌，牌文為：

　　陳夏傑為府城之雕塑泰斗，西元1924年出生於臺中縣。民國四十五年獲聘為本校工藝教師，民國七十七年退休（1956-1988），作育英才無數。先生熱愛雕塑藝術，創作態度嚴謹，風格多變，特色獨具，被譽為臺灣現代雕塑的先驅者。作品屢獲大獎，廣為藝術愛好者所藏。一生致力推廣雕塑藝術，不遺餘力，為培育學子對雕塑藝術之愛好與鑑賞能力，特提供銅雕作品數件，陳列於校園，祈收人文化育之效。

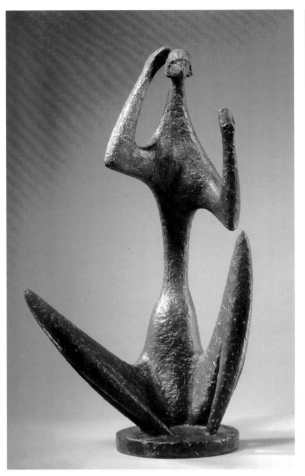
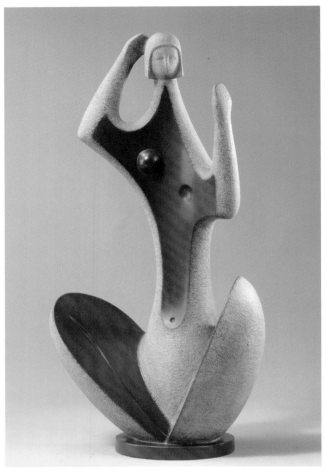

[左圖]
陳英傑　鏡　1965　紙塑
46×25×13cm

[右圖]
陳英傑　妝　1983
玻璃纖維　63×35×22cm
省展40年回顧展參展作品

[右頁圖]
臺南一中校園設置「陳夏傑
雕塑園區」中的〈晨〉
（陳水財攝）

〈晨〉是由〈鏡〉（紙塑，1965）及〈妝〉（FRP加雕刻，1983）變身而來，特別為雕塑園區重塑並翻銅；本作是陳英傑「造型」雕塑的典型風格之一。人物形體的虛實處理、隱約的橢圓形體，雕刻藝術除了雕刻實體之外，也雕刻虛空之處，符應了道家「有無相生」的玄奧哲理。〈晨〉描述女子對鏡梳妝的神貌，以誇張的比例與變形的肢體強調一種怡然閒適的情狀。從〈鏡〉到〈妝〉，再到〈晨〉，中間相隔四十年；形態不變，量體變大，材質也由紙漿、FRP變為銅材，造型意味隨之轉換。「鏡」、「晨」、「妝」本具有概念上的同一性質，因此作品下方說明牌標示「整衣肅容，蓄勢待發」，似乎也另有意涵。

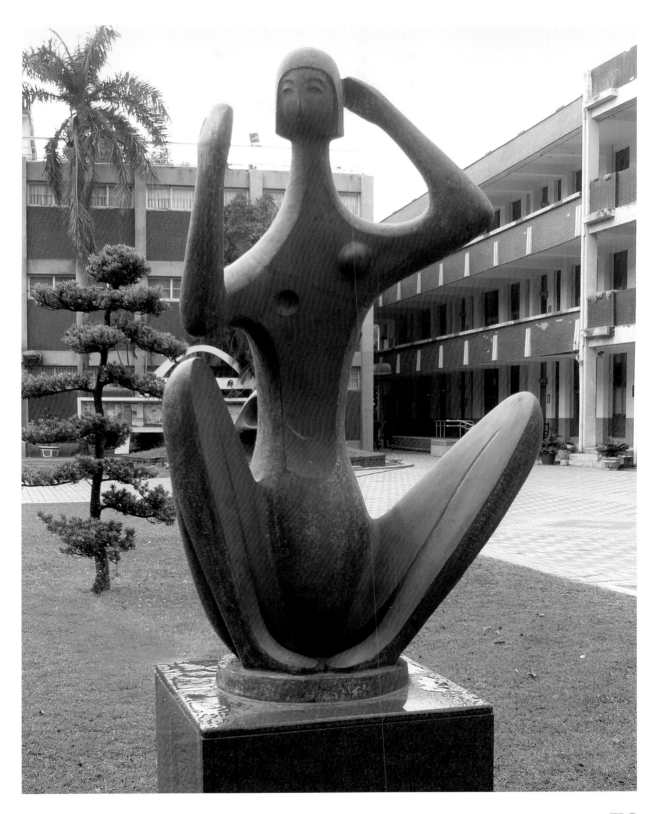

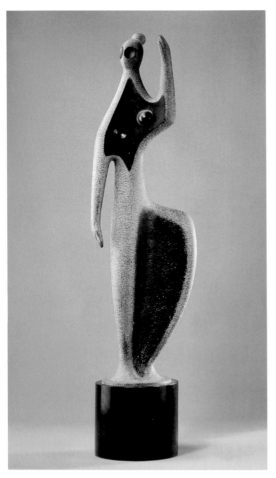

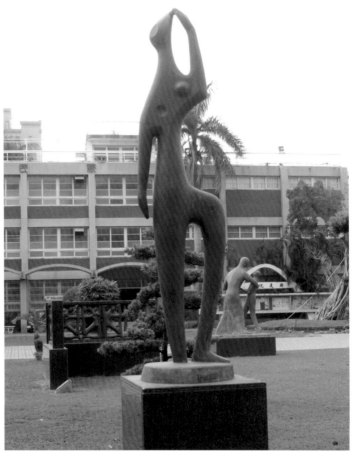

[左圖]
陳英傑　舞D　1983
玻璃纖維　107.6×25×19cm
第31屆南美展參展作品

[右圖]
陳夏傑雕塑園區中的〈舞〉
（陳水財攝）

〈舞〉以1983年的〈舞D〉為原型蛻變而來。陳英傑自1962年起就以「舞」為題作一系列的「造型」探索，本作可以說是「舞」系列的總結。作品說明牌寫著「律動人生，青春活力」，對青年學子充滿激勵。

〈春風化雨〉是1993年應臺中光榮國中之邀而作，原為FRP材質，設置在校園中；光榮國中位於臺中市大里區，就在陳英傑老家附近。1998年為籌設中的陳夏傑雕塑園區，他借用學生鄭春雄在體育場邊的工作室，日以繼夜重新塑造，並以銅材翻製。該作以溫馨的手勢與體態，傳達老師循循善誘的教育情懷。說明牌為「諄諄教誨，作育英才」。

〈人之初〉（P.76左上圖）創作於1982年，雕塑家在橢圓形的量體中，以抽象造型進行虛與實的空間結構處理，呈現一種含蓄之美，是雕塑

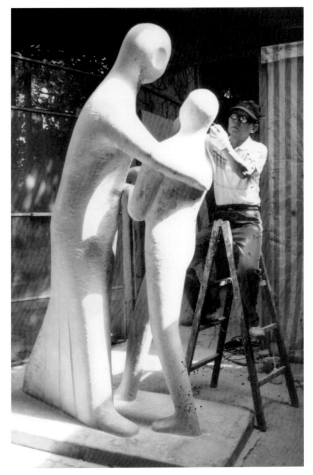
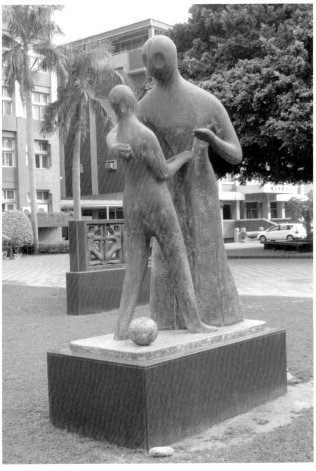

［左圖］
1998年，陳英傑創作〈春風化雨〉的情形。

［右圖］
陳夏傑雕塑園區中的〈春風化雨〉（陳水財攝）

家「圓融」風格的代表作。〈人之初〉下方說明牌標示「生命之始，如卵似母」，象徵生命的生發本質；在簡約中也讓人聯想到道家的「太極」，是生命與宇宙之間的交感聯通。本作品是1994年由學生鄭春雄出資鑄銅，為臺南一中校園增添佳話。

　　〈韻〉是以〈舞I〉（1984）為原型重新創作，人物肢體相互接合，產生傳統窗櫺般的圖案效果，而以呈90度轉角的「圍牆」概念呈現。本作原安置在東安路30巷住家二樓陽臺的女兒牆上，做為與鄰屋的隔牆，後來因搬家而拆下。〈韻〉似乎是為雕塑園區而重生，仍以女兒牆的面貌出現，為了界定範圍而刻意安置在園區最旁邊，空間區隔的意味濃厚。作品下方說明牌寫著「允文允武，強心健身」，延續「舞」的運動

[左圖]
陳夏傑雕塑園區中的〈人之初〉
（陳水財攝）

[右圖]
陳夏傑雕塑園區中的〈韻〉
（陳水財攝）

概念。

　　陳夏傑雕塑園區的作品都由陳英傑親自精選，也都是他的重要代表
作重塑翻模而成。這座雕塑園區給予了校園新的人文亮點，使這所一向
以培育菁英青年聞名的學府，增添了濃厚的藝術氣息。

[右頁圖]
陳英傑　舞 I　1984
玻璃纖維
46×29.5×12.5cm
第32屆南美展參展作品

[右圖]
1993年，在陳英傑雕塑作
品〈春風化雨〉前合影。左
起：光榮國中黃校長、陳英
傑、陳主任。

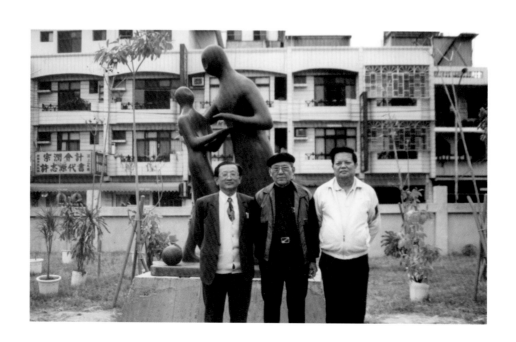

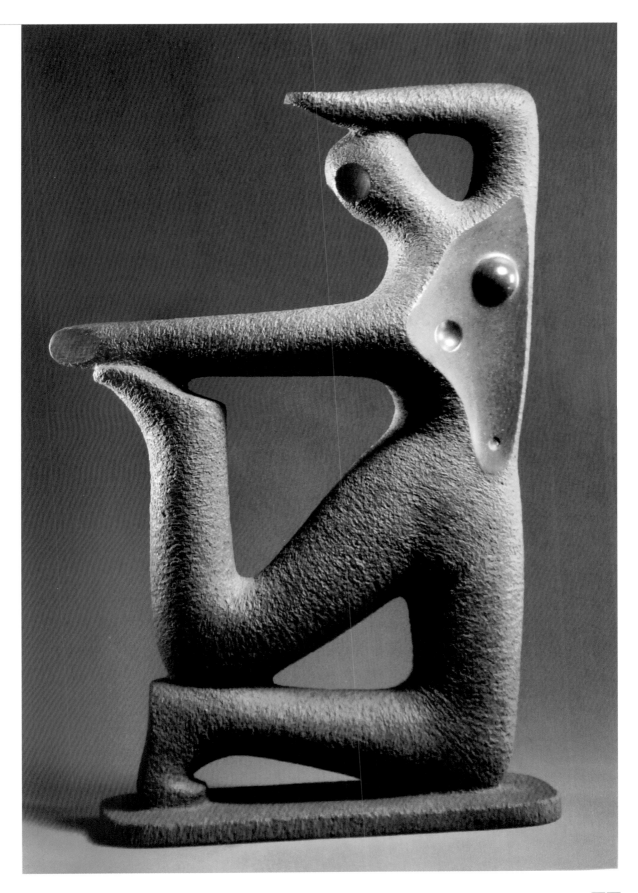

四、沉思：風格的轉折與形成

1956年的〈思想者〉可視為陳英傑初期寫實時期的階段性結論，而1960年的〈女人A〉則開啟了另一個嶄新的面向，兩者均屬「思想者」系列作品。「思想者」是他創作的核心主題，以一條清晰的軸線貫穿他的創作歷程。他終其一生將「思想者」主題不斷加以衍化轉生，且樂此不疲，在不同時期共創作出十二件相關主題作品，即使手法在抽象與寫實之間猶豫，風格也有差異，卻也突顯這個主題在他創作思惟上的非凡意義。「沉思」可以視為是陳英傑創作思惟的終極課題。

[右頁圖] 成大校園中的〈思想者〉（陳水財攝）
[下圖] 2010年，陳英傑雕塑〈思想者〉的情形（鍾邦迪攝）

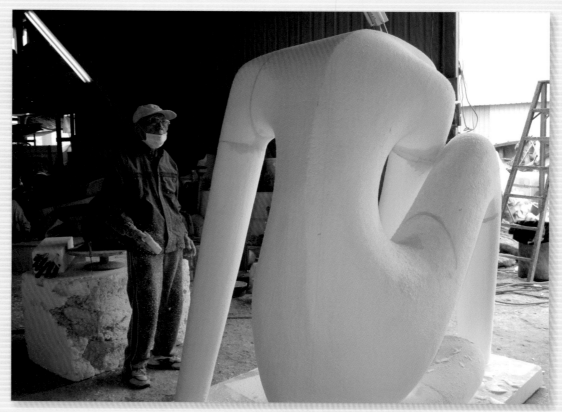

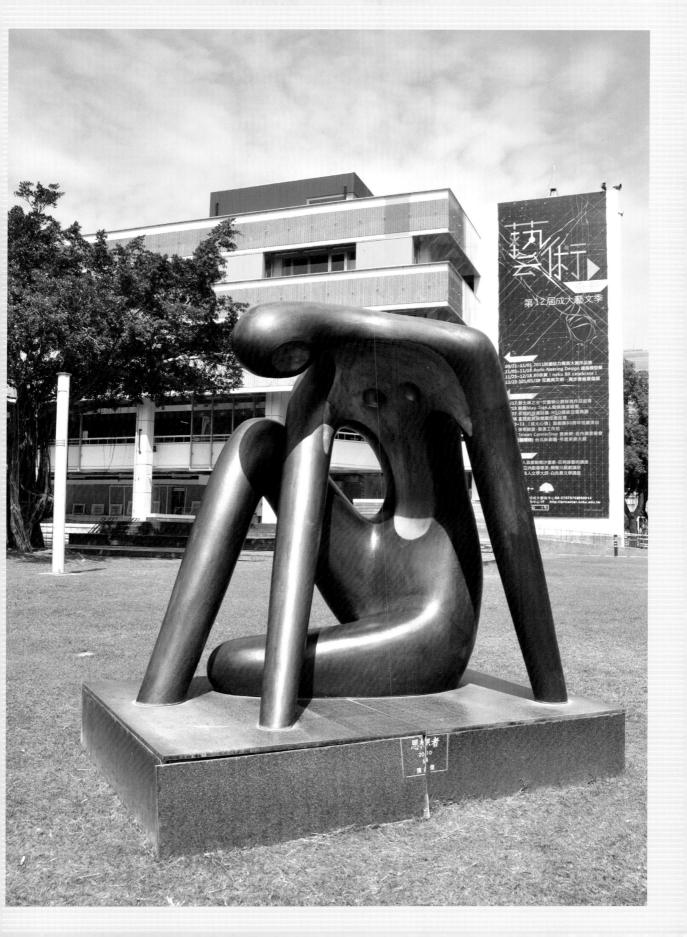

▌「思想者」進窺藝術堂奧

陳英傑在2004年的〈八十感言〉一文中，特別提到1956年的〈思想者〉，他認為這件作品「在西方寫實技巧中，注入東方含蓄穩健之美」，「開啟了簡約明快之風格」。〈思想者〉可以說是陳英傑創作歷程中的承先啟後之作，既是他初期寫實時期的階段性結論，也是另一個新階段的開始。

在1956年的〈思想者〉(P.43)之後，「思想者」的主題似乎是以一條清晰的軸線貫穿他的整個創作歷程。2004年他以青斗石重雕此作，命名為〈大地思想者〉，形態相同，尺寸加大（68×82×61cm，原作為34×32×38cm），並為新作做了註解：「肥厚女體四肢著地，如生根於大地，長於此，一切迂想從此而生。」兩件作品相距近半個世紀，這

[左、右圖]
舊金山斯坦福大學收藏的羅丹著名作品〈沉思者〉。（王庭玫攝）

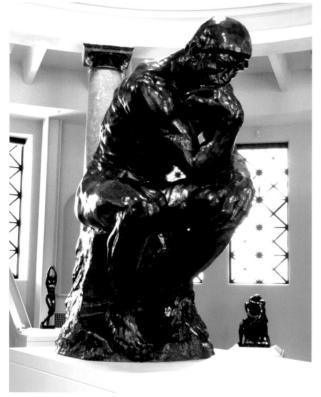
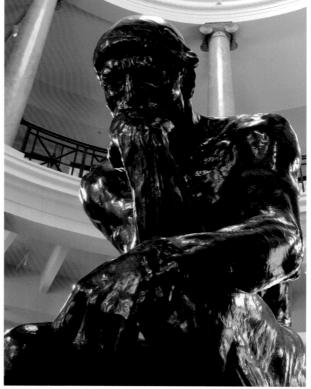

註解應該不是他最初創作〈思想者〉就有的想法，而是在長期的創作中逐漸沉澱累積出來的，是一種對藝術的深刻感受與認知。

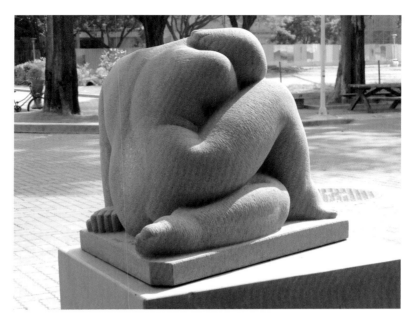

以「思想者」為創作主題，難免令人聯想到羅丹的〈思想者〉（The Thinker，另名〈沉思者〉）。羅丹〈思想者〉中的人物俯首而坐，肢體極度緊張不自然；右肘支在左膝上，右手手背頂著下巴和嘴唇，目光下視，肢體扭曲、表情痛苦地陷入深思中，隱含著苦悶及強烈的思想矛盾。在初期寫實時期，陳英傑的「寫實」路線和羅丹不同。陳英傑精通日文，他透過日本進口的藝術雜誌開拓新知，從而接觸到讓・阿爾普（Jean Arp, 1886-1966）、麥約與夏爾・迪士比奧（Charles Despiau, 1874-1946）等大師的觀念。他開始省思「自然寫實」之路，避開羅丹風格，而走向麥約的簡練之路。陳英傑的藝術取向與羅丹迥異；他的〈思想者〉厚重沉靜，體態舒緩，毫無焦悶之

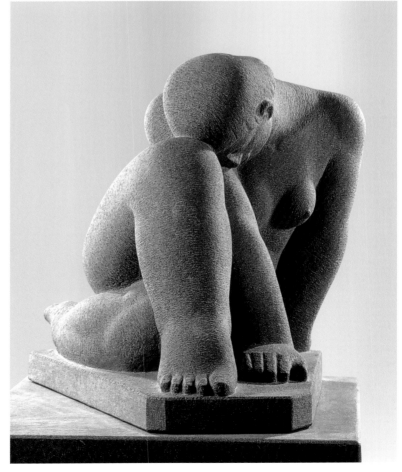

[左圖]
迪士比奧　摩爾小女孩
約1926-27　青銅
波士頓美術館典藏

[右圖]
麥約　麗達
1900製模，約1929翻銅
青銅　27.9x14.3x13.3cm
大都會美術館典藏

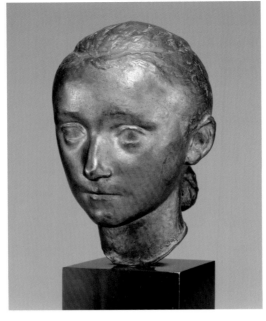
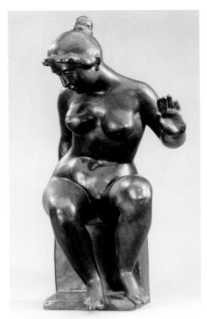

阿爾普　雲上牧羊人　1953
委內瑞拉卡拉卡斯大學
（The Photographer提供）

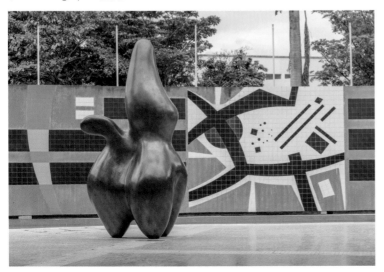

氣，頗有融入天地間的曠達。

　　1950年代末期以來，臺灣藝術氛圍產生重大的改變，以「五月」、「東方」為代表的現代藝術運動狂潮，開始衝擊著日治以來掌握臺灣美學品味與藝術思惟的前輩藝術家風格。「五月」、「東方」的首次展覽分別在1957年的5月和11月舉行，〈思想者〉的創作則在1956年，比之要早一步；時代的氣息似乎早已開始在空氣中瀰漫了。陳英傑有良好的日文基礎，透過日文雜誌，似乎早已察覺到了這股不一樣的氣味，而〈思想者〉的誕生，是否也是這種時代氛圍下的產物？1960年代是關鍵時刻，現代藝術運動掀起滔天巨浪，文化氛圍激變，雕塑家也開始面臨前所未見的挑戰，這讓陳英傑的創作思慮變得更複雜交

錯，整個人陷入了「沉思」中。

　　做為創作主題，「思想者」在不同階段中的不同形貌，都體現著陳英傑的藝術思惟，而其顯現的風格差異，也正映現雕塑家創作思惟不斷游移潛行的狀態。對他而言，造型、文化乃至生命問題等，並不是可以彼此切割的單一課題，而是交融在一起的整體；而這些交融的課題在他內心深處不斷翻攪激盪，並催促著他不停向前。終其一生，陳英傑將「思想者」主題不斷衍化轉生，且樂此不疲，他在不同時期，總共創作出十二件相關主題作品，即使手法在抽象與寫實之間遊走，風格也差異甚大，卻突顯這個主題對其創作思惟的非凡意義。藉由「思想者」，他的藝術手法與藝術內涵不斷翻新，不斷轉化，也不斷深化，探尋造型語言的新可能，進而追求屬於東方意味的含蓄之美，表現一種「『易』

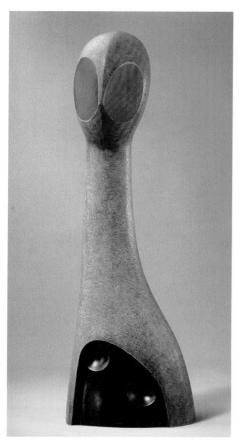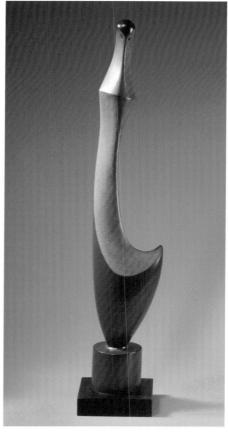

[左圖]
陳英傑　首　1976
玻璃纖維　65.5×20×21cm
第24屆南美展參展作品

[右圖]
陳英傑　伸　1973　銅
64×12×10cm

83

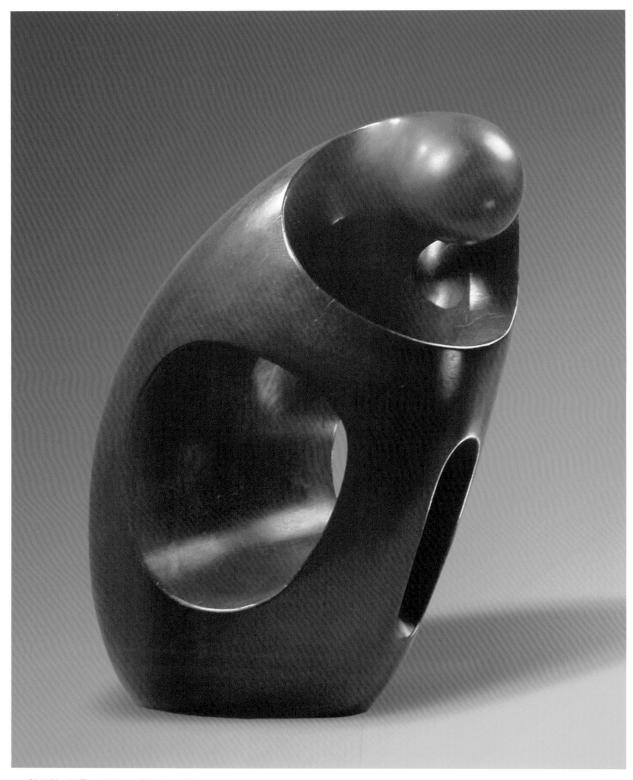

[上圖] 陳英傑　沉思　1970　木雕　40×20×34cm
[右頁圖] 陳英傑　默　1974　木雕　43.5×12.5×13cm　第22屆南美展參展作品

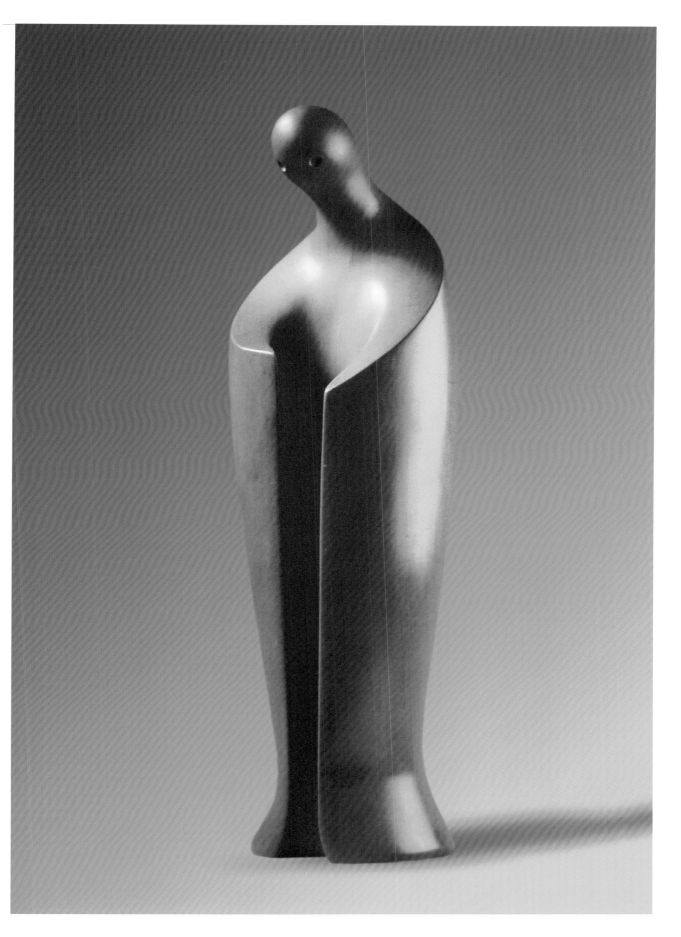

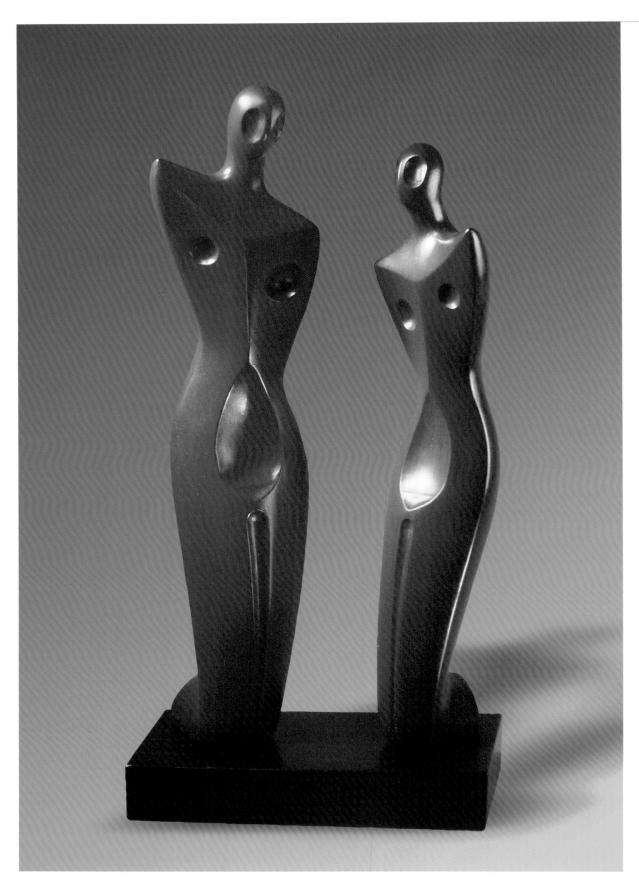

變哲理」（陳英傑語）或是一種內在的和諧之美。陳英傑由此遂逐步進窺雕塑藝術的堂奧。

▎「思想者」的輪迴轉世

　　〈思想者〉是陳英傑跳脫「寫實」的羈絆，樹立個人風貌，而在雕塑界揚名立萬的標竿之作。1962年，他創作〈思A〉(P.49右上圖) 參展第25屆臺陽展。〈思A〉是以1956年的〈思想者〉為原型蛻變而來，是〈思想者〉的首度轉生；由於肉身經過極度簡化與提煉，原本溫厚的「肉體味」完全消失，而呈現極富「精神性」、冷峻簡練的現代造型。1960年代的臺灣畫壇正受現代美術運動風潮激烈衝擊，〈思A〉在這樣的時代氛圍中出現，可以視為陳英傑對運動的直接回應；而其「造型」取向的手法，則為當時保守的雕塑界注入了清新的氣息。此後，「思想者」系列不斷輪迴轉世，串起一條創作軌跡，清楚標示出他的創作進程。

　　隔年，1963年，雕塑家再以相同的造型創作了〈思B〉(P.49左下圖)、〈思C〉(P.49右下圖)，尺寸加大，體態稍作調整，造型卻更凝練，沉思的意味也更加濃厚。

　　1984年，「思想者」再次轉世，從「思」系列進化為「聆」系列。「聆」系列以違反自然常態的方式處理軀體，讓原應凸出的胸腹部凹陷下去，反轉了身體的自然狀態；並以更細膩的表面處理展現造型強度。論者認為，陳英傑這種造型手法的改變，可能受到英國雕塑家亨利·摩爾（Henry Moore, 1898-1986）的影響。摩爾從觀察自然界的有機形體領悟空間、形態的虛實關係，在藝術上體現空間的連

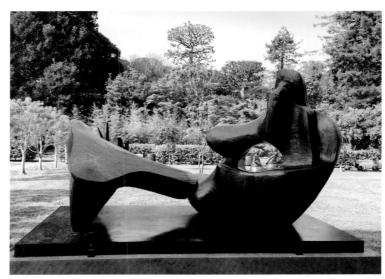

舊金山迪揚美術館中的亨利·摩爾雕塑作品。（王庭玫攝）

【陳英傑作品〈思想者〉】

國立成功大學收藏的陳英傑2010年之銅雕作品〈思想者〉（陳水財攝）

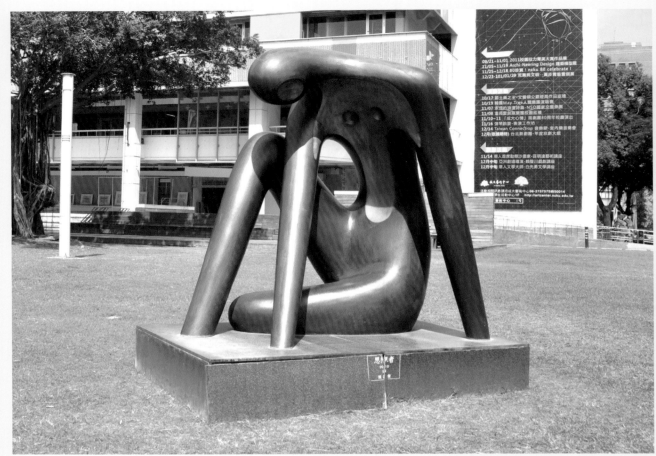

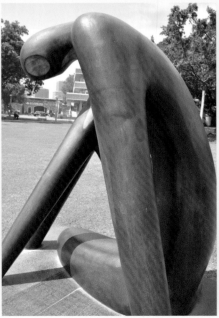

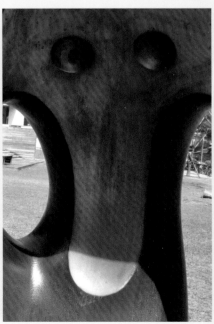

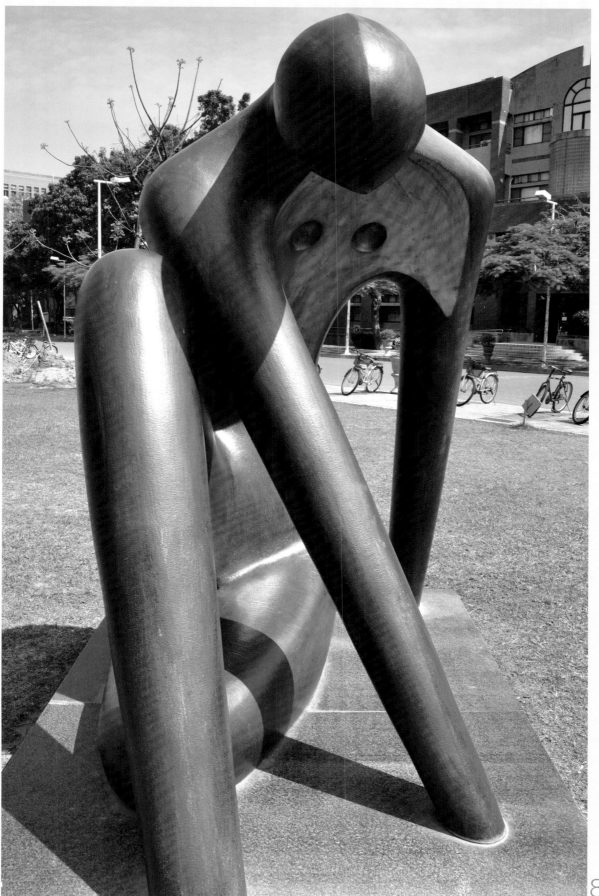

89

［右頁圖］
陳英傑　聆A　1984
玻璃纖維　36×35×22cm

貫性，從空洞、薄殼、套疊、穿插等等手法中，把人物異化為有韻律、有節奏的空間狀態。〈聆A〉為FRP加雕刻，全身均以鑿刀處理成粗糙表面，凹陷部分保留為光滑面，肌理豐富；〈聆B〉為銅材，散發著冷冽的金屬光澤；「人」的自然意味幾已消失，卻充滿難以捉摸的玄冥氣息。陳英傑的創作之路再一次出現轉折，雕塑家的創作思惟又邁入了一個新的境地。

　　2004年，〈思想者〉則以輪迴方式轉生為青斗石材質的〈大地思想者〉（P.81），並回到1956年的寫實風格；此時，陳英傑已屆八十一歲高齡，雖然體力已大不如前，卻以更堅毅的態度面對沉重堅硬的石材，重新創生他的「思想者」。〈大地思想者〉的誕生，更顯示出雕塑家對「思想者」題材的著迷，以及對藝術理念的堅持。此外，1994年的〈凝A〉、〈凝B〉（P.93）雖然姿態與〈思想者〉稍異，造型旨趣卻相同，仍可視為此一創作系列的延伸。

［左、右圖］
陳英傑　聆B　1984　青銅
36×35×22cm
臺北市立美術館典藏

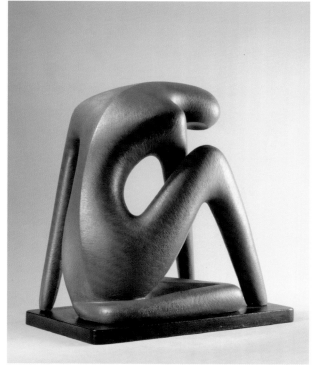
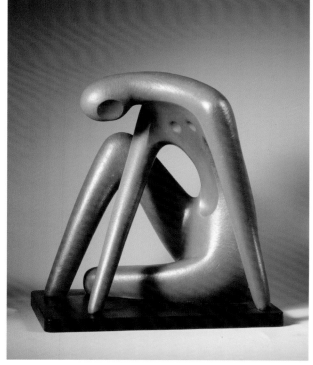

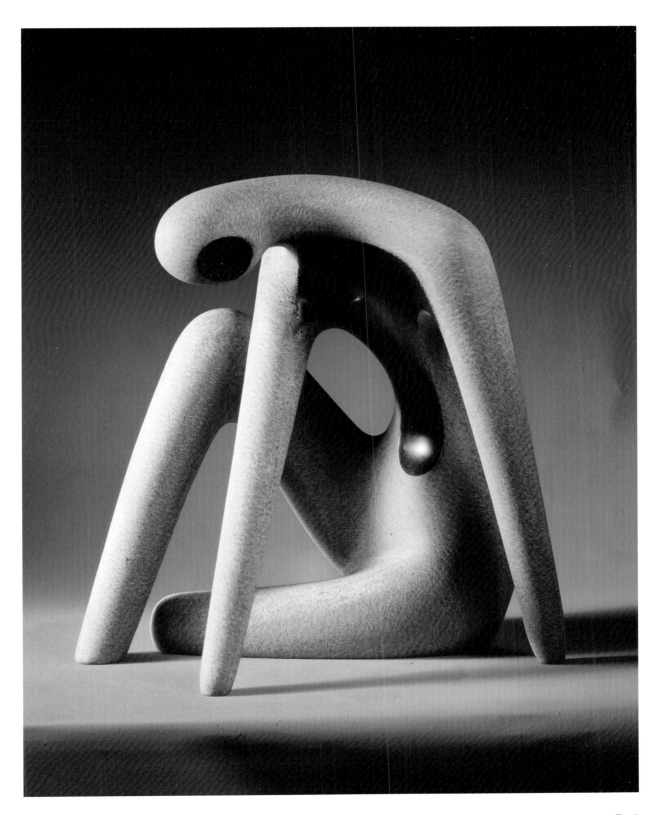

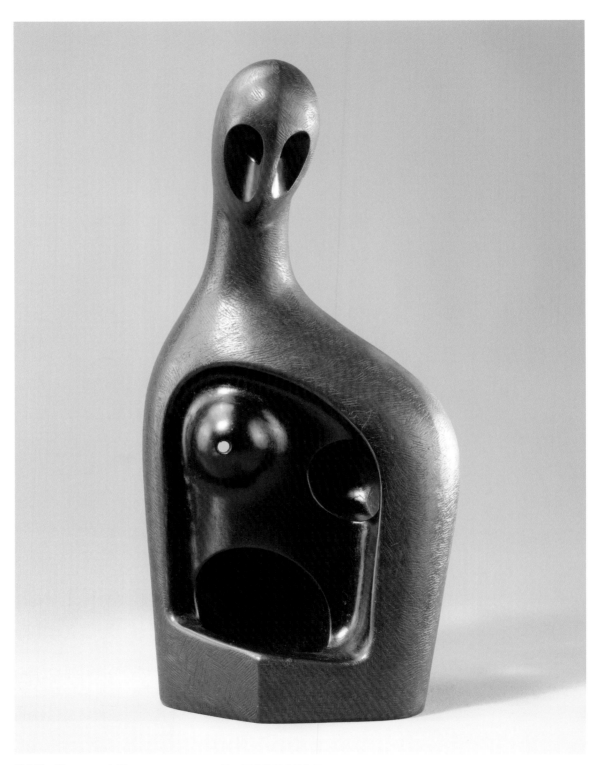

陳英傑　凝　1965　木雕　54×26×18.5cm　第13屆南美展參展作品

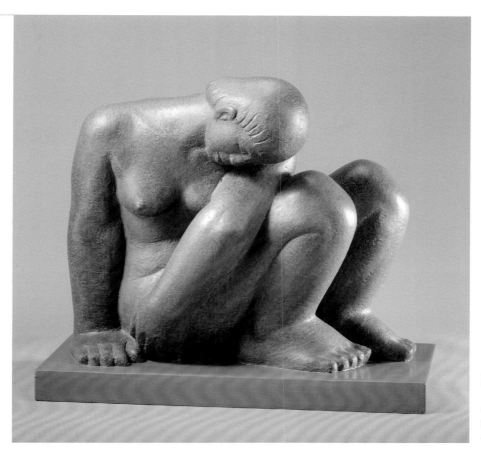

陳英傑　凝A
1994　玻璃纖維
40×46×17.5cm
第42屆南美展參展
作品

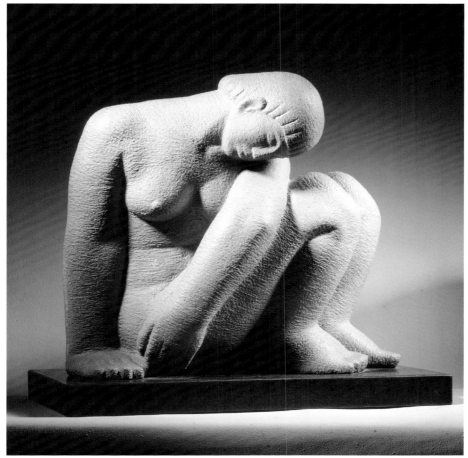

陳英傑　凝B
1994　玻璃纖維
40×46×17.5cm
第42屆南美展參展
作品

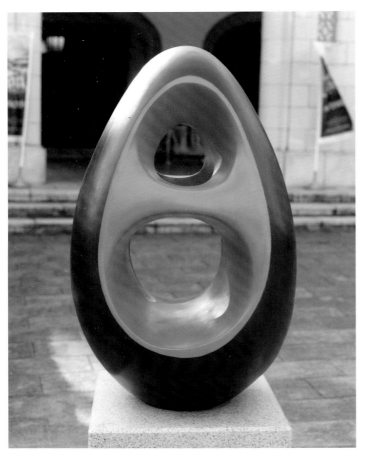

陳英傑　人之初　1982
銅　120×72×58cm

在陳英傑的創作歷程中，從1956到2010年超過半世紀的時間，「思想者」不斷以各種形貌出現；從〈思想者〉（1956）到「思」系列（1962-1963）、「聆」系列（1984），再到「凝」系列（1994），以及〈大地思想者〉（2004）、〈思想者〉（2010，P.79，88-89），構成了一條清晰的軸線，貫穿了他整個創作歷程。「思想者」在「寫實」與「造型」兩條路線之間迂迴前進，清楚標示出雕塑家的創作策略與藝術理念。

創作手法或風格的改變，通常會帶來藝術內涵的質變；而遊走在「寫實」與「造型」之間，陳英傑當然難以避免兩者藝術內涵之歧異帶來的困惑。〈大地思想者〉與〈思想者〉（2010）同是具有企圖心的晚期巨作，但就感覺而言，兩者卻意涵迴異：〈大地思想者〉展現大地之母般的豐滿、渾厚感，充滿溫度與寬容；〈思想者〉（2010）卻冷對現實世界，呈現一派不食人間煙火的高人形影。陳英傑容或企圖跨越「寫實」與「造型」之手法侷限，而採取哲學的高度來思惟生命，看待藝術，才令他可以沒有罣礙，在兩種風格或手法之間穿梭遊走，創生他的「思想者」系列。

■「造型」風格的推衍

1960年的〈女人A〉（P.48）開啟陳英傑雕塑的「造型」面向，預示了更為鮮明的「陳英傑風格」的來臨。1960年代，他也開始吸收阿爾

普、摩爾等西洋大師的觀念與手法，創作出現轉折。1966至1976的十年間，「造型」主導了他的創作路向，作品也源源而出。在「造型」作品的創作上，他也發揮了雕塑家對材料的敏銳度，嘗試運用各種不同的媒材，以尋求表現的最大可能性。

〈女人A〉是以水泥灌鑄加以研磨而成，散發出黑色大理石般的色澤，別有一番溫馨感。人體的形態被化約成簡練的幾何形，冷冽，卻也輕盈、明快。該作曾參展第23屆的臺陽展，蕭瓊瑞認為：「這在當時臺灣雕塑界，是僅見的創新風格。」「將人體的形態化約成一種純粹的造型，流動、自然且不間斷的輪廓，加上精確簡明的製作技巧，富有輕盈、明快的現代感。」往後此種由人體變形而來、表現明快的現代造型風格持續發展，從「女人」系列（1960-61）、「思」系列（1962-64）、「舞」系列（1964-84）、〈凝〉（1965，P.92）、〈牽手〉（1982，P.101）、〈人之初〉（1982）等，一直延續到〈懷抱〉（1998，P.96）及〈思想者〉（2010），「造型」風格不斷延伸、擴展，「陳英傑風格」於焉成形。

〈舞A〉（P.51）以另一種面貌開啟一系列刻畫消瘦、細長人物的創作，如〈擁〉（P.99）、〈夢A〉（P.98上圖）、〈鏡〉（P.72左圖）等，而在陳英傑的創作中另成一格。他以自創的「紙塑」技法創作——將報紙撕碎，混入樹脂、水泥或石膏，以鐵絲為骨架，直接捏塑成形，不需經過翻模程序；材料與製作方法的改變也讓風格起了變化。「紙

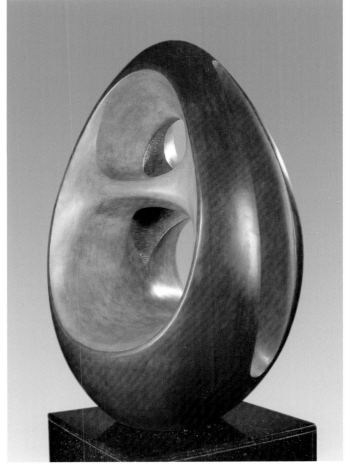

陳英傑　人之初A　1982
銅　120×72×58cm
國立臺南第一高級中學典藏

95

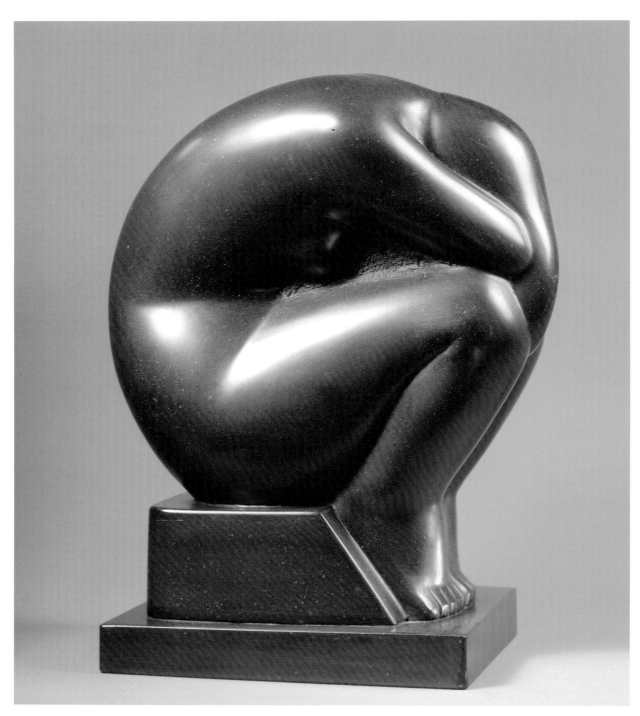

[上圖]

陳英傑　懷抱　1998　玻璃纖維　40×29×20.5cm　第46屆南美展參展作品

[右頁圖]

陳英傑　舞E　1983　玻璃纖維　93×30×20cm　第31屆南美展參展作品

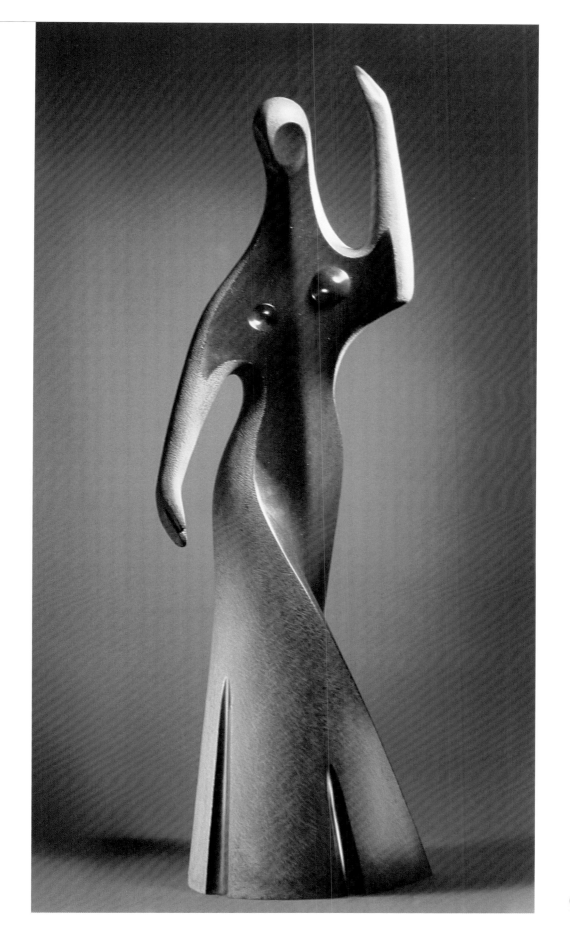

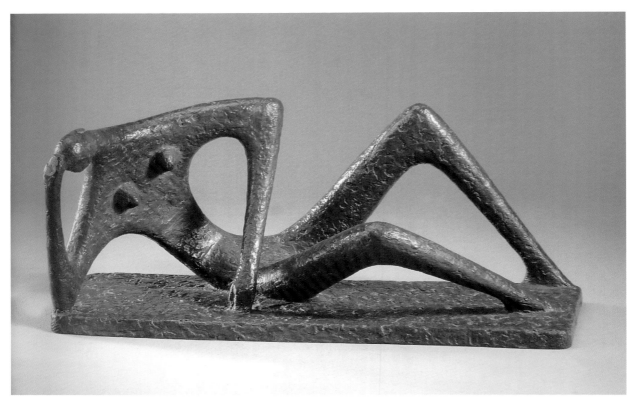

[上圖] 陳英傑　夢A　1965　紙塑　16×36×17cm
[下圖] 傑克梅第　城市廣場　1948　銅　21.6×64.5×43.8cm　紐約現代美術館典藏
[右頁圖] 陳英傑　擁　1964　70×45×33.5cm　紙塑　第12屆南美展參展作品

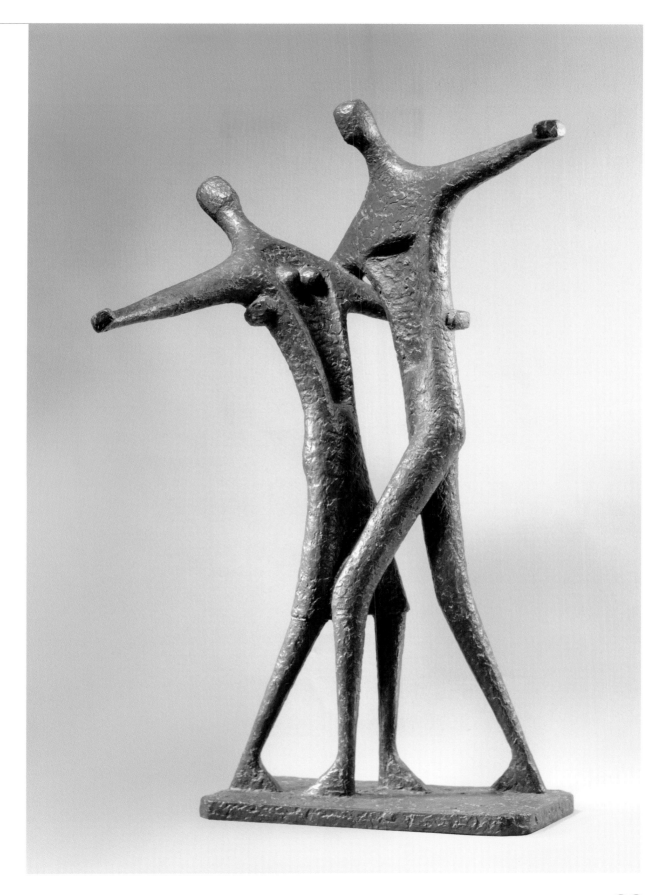

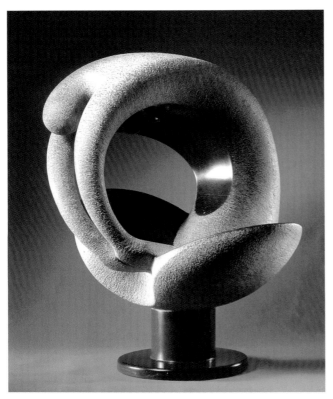

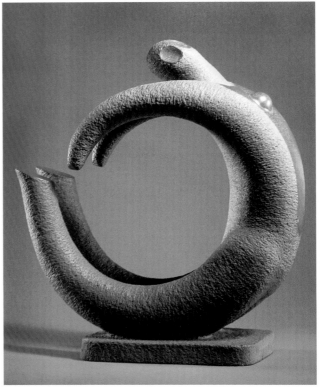

[左圖]
陳英傑　循A　1983
玻璃纖維　51×38×39cm
第31屆南美展參展作品

[右圖]
陳英傑　舞F　1984
玻璃纖維　35×30×13.5cm
第32屆南美展參展作品

塑」作品有阿爾伯托・傑克梅第（Alberto Giacometti, 1901-1966，P.98下圖）的韻味；傑克梅第擅長以拉長的人物，映照20世紀人類面臨的不安與無助，呈現現代人的焦慮感與恐慌症，只是陳英傑的藝術中似乎只有思慮，沒有恐慌。

〈凝〉（P.92）為木雕作品。木雕往往受限於材料外形，所以陳英傑採用挖孔掘穴、因勢取形的方式，呈現「內即外，虛即實」的空間觀念。「以虛為實」的空間處理，頗有摩爾的趣味，人物前胸呈凹陷狀，反轉了我們對自然形體的視覺經驗，卻以新的藝術語彙豐富了造型的意味與藝術內涵。

陳英傑曾說：「（我的作品）不能只看表面，必須由內在開始。」他在解說自己的作品時，也常強調「內空間」與「外空間」的配合，尤

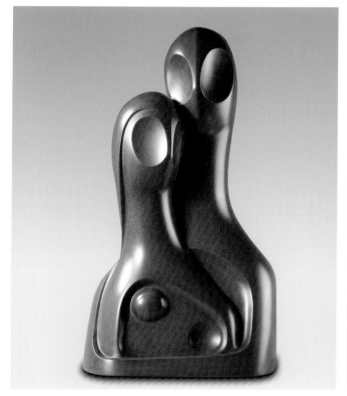
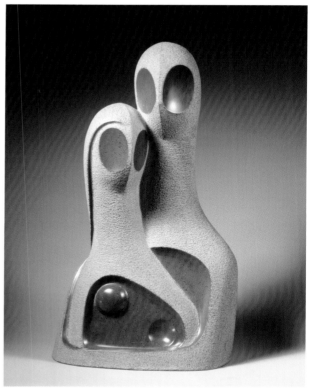

[左圖]
陳英傑　牽手A　1982
玻璃纖維　50×25×19cm
第30屆南美展參展作品
[右圖]
陳英傑　牽手B　1982
玻璃纖維　50×25×19cm

其注重「內空間」的處理，將「內空間」引向「外空間」。這可以用來
貼切詮釋他的「造型」作品。「造型」系列作品，確立了他的個人風格
與歷史定位，媒體報導開始給予更多的注目與肯定，陳英傑儼然成為臺
灣現代雕塑藝術的代言人。

材質的實驗與開拓

　　陳英傑對其個人創作歷程的分期，基本上是以材質區分，如：人造
石時期（1958-1962）、紙塑時期（1963-1966）、木雕時期（1962-1975）、
樹脂時期（1973-1983）、青銅時期（1983-）、石雕時期（1990-）等，可
見「材質」在陳氏雕塑創作思考中，有著極為重要的分量。

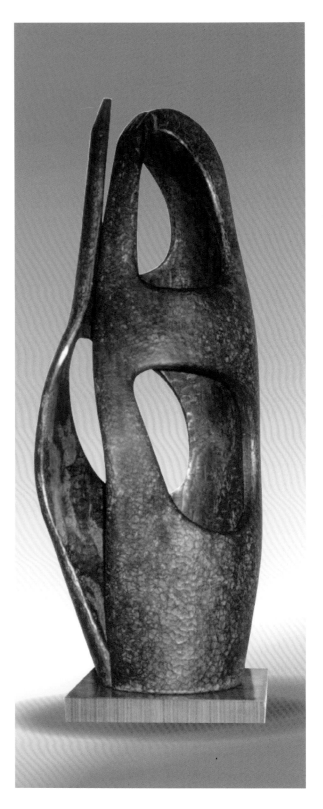

早在1956年的〈思想者B〉（P.44-45）中，陳英傑即顯露出對材質的關注；本作以FRP加雕刻的方式處理作品表面，即在FRP的表面上加以鑿刀雕鑿。這種處理手法，讓作品呈現出石雕般的肌理，增添了雕塑的觸感。1982年的〈牽手〉，除了雕鑿之外，也加以研磨，增加了肌理的豐富度，而光滑與粗糙的相互呼應對照，更強化了虛實效果，造型更為生動，此後更成為他最喜愛的表現手法。1998年的〈懷抱〉（P.96）仍以FRP混合水泥等材料進行翻製，外表經過仔細研磨，呈現黑色石材般的質感，色澤含蓄內斂，意味沉靜幽遠。

往後，他繼續發展出各式各樣的材料運用與處理手法，終其一生樂此不疲。他嘗試各種材料的質感表現，如1960年的〈女人A〉（P.48）結合水泥調細石、色料等成「人造石」，透過其可琢可磨之特性，最終表現出溫暖而散發著大理石光澤的作品。

為了避免石材的堅硬塊狀與厚重，陳英傑也創發以紙漿、樹脂調和石膏之「紙塑」技法，進而發展出輕巧多變之造型；如1964年之後開始發展的「舞」系列等作品，在樹脂中分別摻入水泥、磚粉、木屑、沙礫等各種材料，以產生不同的質地與色彩，再選擇不同的研磨方式與雕鑿手法，呈現各種不同的造型風采。

此外，陳英傑的木雕不是以「斧鑿

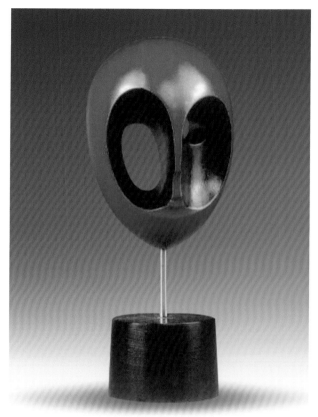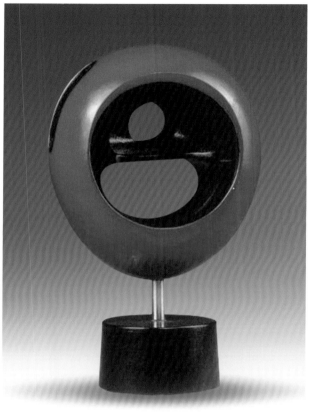

[左圖]
陳英傑　首　1960-65　木雕
[右圖]
陳英傑　造型　1960-65
木雕

痕」取勝，而是打磨成平滑表面，呈現出木材樸素溫厚的質地。他也將
先前的部分作品重新翻鑄為青銅作品，再依原有的造型特色打磨、著
色，一則表現青銅的穩定性，一則也藉機重新詮釋作品，如：〈女人
B〉（1960，P.49左上圖）。石雕則配合造型，依石材不同的軟硬及質地色
澤，作不同方式的雕琢或磨光，以豐富其雕塑語彙。

　　〈首〉、〈造型〉為1960至1965年間的木雕作品，外形趨近圓形，
以紅、黑兩色上漆，並以不鏽鋼棒支撐在圓柱形的黑色底座上，在陳英
傑的創作中堪稱是最特殊的作品。這兩件作品收錄在《陳英傑八秩華誕
雕塑聯展特集》中，其造型與作工彷彿帶有某種「工藝性」，不禁讓人
聯想到細緻精巧的漆器。陳英傑1940年從臺中工藝專修學校漆工科畢業
後，曾留校擔任助教一年，1945年也曾短期從事漆器生產工作，在人生

[左頁圖]
陳英傑　朽木可雕
1960-70　木雕

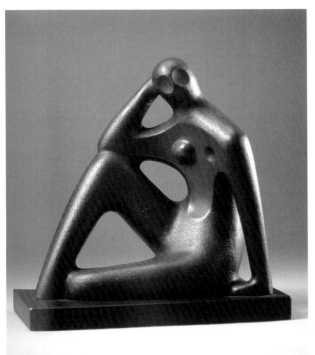

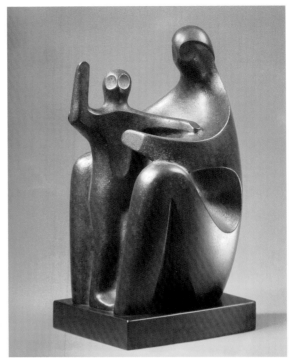

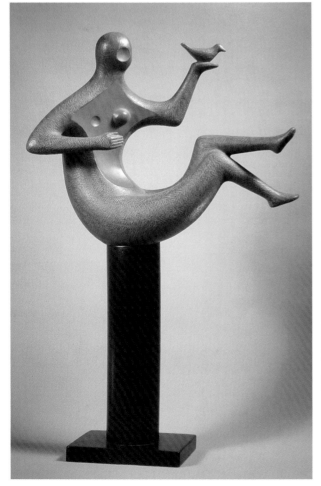

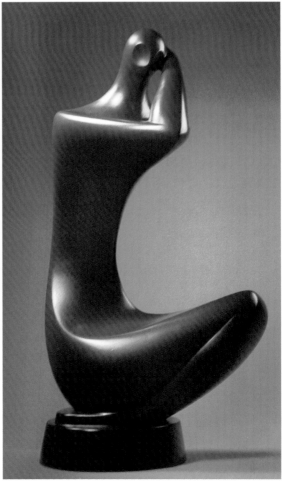

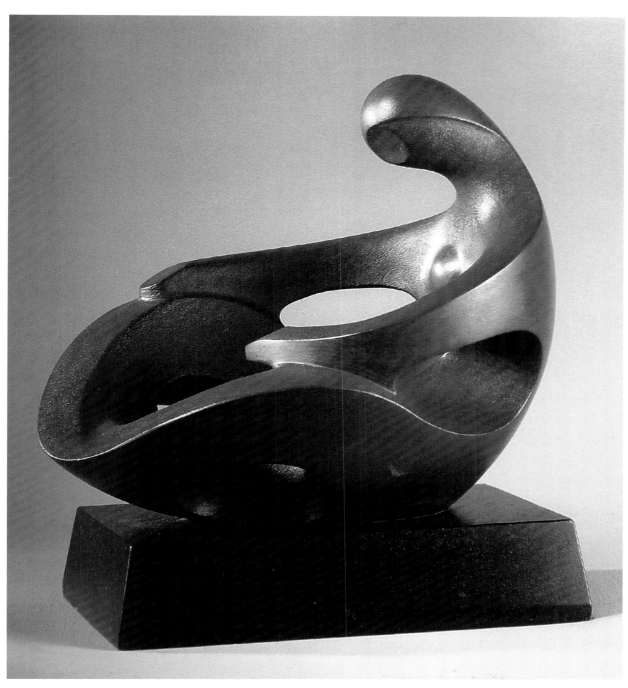

[上圖]陳英傑　寧　1984　銅　25×23.5×16.5cm
[左頁左上圖]陳英傑　期望　1985　銅　22×25×10cm
[左頁右上圖]陳英傑　母愛　1986　銅　33×15×18cm
[左頁左下圖]陳英傑　和平　1989　玻璃纖維　60×35×13cm
[左頁右下圖]陳英傑　女人C　1982　玻璃纖維　64×32×24cm

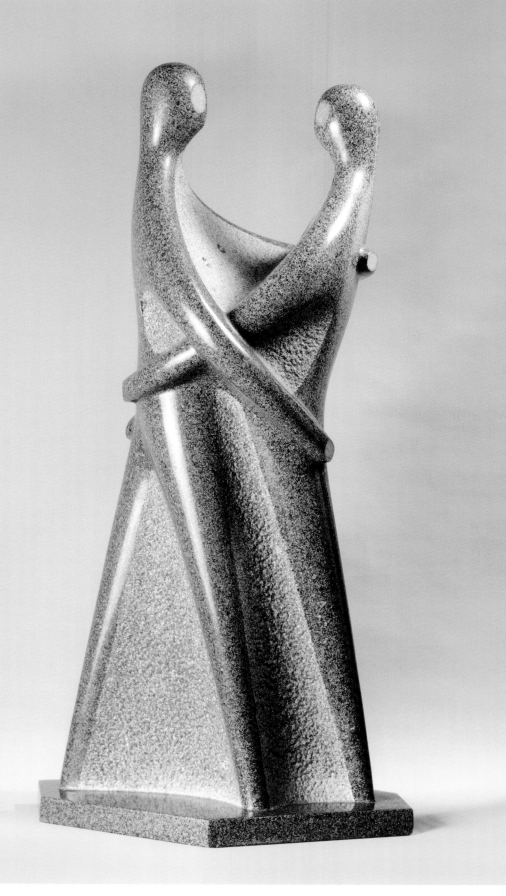

目標移往雕塑之後，就不再碰觸漆器了。〈首〉和〈造型〉似乎給予了一個提示：我們有必要重新檢視他的藝術源頭，早期嚴格的漆器訓練及從小對手作的興趣，是否對陳英傑的畢生雕塑創作有某種影響？

比較1982年的〈人之初〉（P.94）與〈首〉、〈造型〉，它們不論在造型或手法上都極為接近，前者可視為是後兩者合理衍化的結果。〈牽手〉（P.101）及〈聆A〉（P.91）的材質都是FRP加雕刻，人物的凸面雕鑿成富溫暖感的粗糙面，凹陷部分則磨成光滑的亮面，某種細緻精巧的「手作」感呼之欲出，很難令人不聯想到他早年的漆工訓練。

漆器製作工序繁複，不論是漆畫的調色、研磨推光，或是漆器的固胎、抬當、貼布、打底、糙漆、瓠漆等，必須在一道又一道的工序堆疊下慢慢完成，才能成就漆器工藝的精緻之美。陳英傑的「寫實」作品中，看不到這種精緻之美；在他的「造型」作品中，尤其是FRP加雕刻、木雕及許多石雕上，都可看到精心「雕琢」的「手作」痕跡。早年的經驗，在不知不覺間潛入了他的藝術，成為他的雕塑中最精微的質地。

[左頁圖]
陳英傑　舞蹈　1993
青斗石　91.5×42×31.5cm
花蓮縣立文化中心典藏

陳英傑的工作儲藏室一景，展示架上置放著歷年來的雕塑作品。

五、深耕：耕耘南美會，
拓荒南部雕塑

1952年南美會成立，隔年陳英傑在郭柏川的力邀下加入，並膺任雕塑部召集人的重任，負責招攬與培育雕塑界的新人。他把南美會雕塑部打造成為一個開闊的南方雕塑舞臺。1981年南美會奉命改為「社會團體」，陳英傑出任第1屆理事長，並連任十屆。南美會是臺灣藝壇開在南方的一株燦爛的花朵，陳英傑以此為據點，發揮影響力，另創新局，對南部地區的雕塑發展扮演更積極的角色，進而走出迥異於省展的風格的面向，自成一片氣候。

[右頁圖] 陳英傑　春風化雨A　1993　玻璃纖維　50×31×16cm　第43屆南美展參展作品
[下圖] 2002年，南美展於臺中巡迴展時合影於臺中文化中心。前排左2為陳英傑。

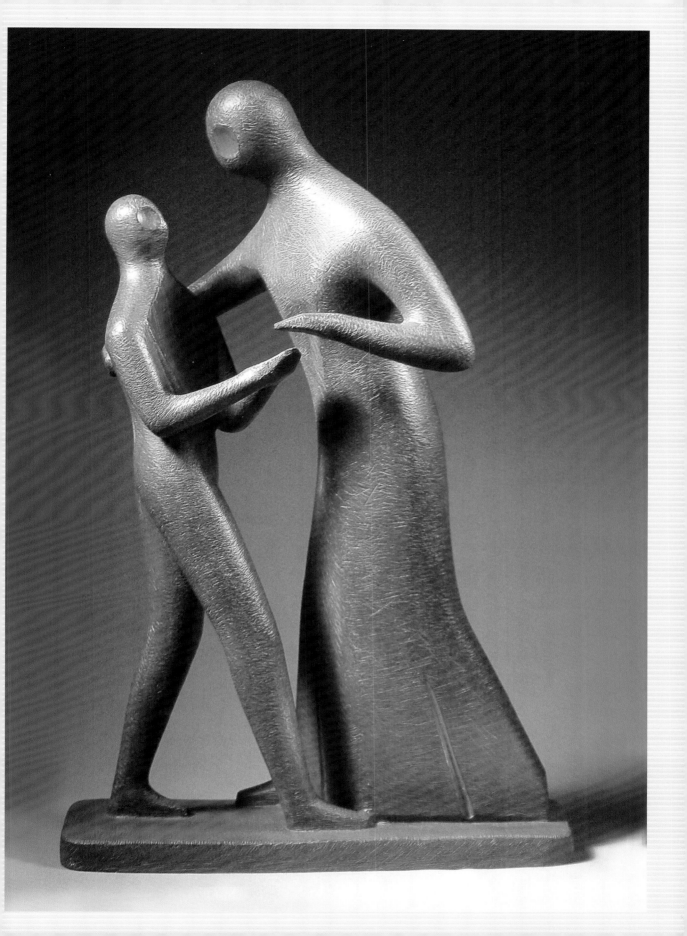

進入南美會，激起南方雕塑漣漪

臺南美術研究會成立於1952年，隔年舉行第1屆展覽，並延聘已獲得好幾屆省展大獎的陳英傑入會，成為當然會員，並創設雕塑部。從此以後，南美會成為陳英傑最重要的作品發表舞臺，他開始以南美會為據點，展現他的創作觀，並發揮影響力，在南方走出了迴異於省展的風格面向。

透過臺展、府展及後來的省展的競賽與鼓吹，臺灣近代美術的容貌開始被形塑出來，相對之下，南部畫家對於官展的「主流」性格似乎有些排拒。郭柏川並不熱中於參與官展，在日本時即選擇在野之「槐樹社」，後來也嘗試中西媒材的混用以求新的表現，以強調其「自我性」、「時代性」、「民族性」，他的教學方式曾被北部同輩畫家評為「誤人子弟」的郭式素描教學；謝國鏞在1940年就選擇加入「MOUVE」（行動美術集團），也有與官展相抗衡的意味；顏水龍則畢生推動工藝美術，苦思如何善盡藝術家社會責任的理想，奮力提高工藝美術內涵與地位，但對純美術的創作亦不曾忘情。另外，劉啟祥堪稱

1998年，臺南市立文化中心舉行「陳英傑七十五歲回顧展」展場一景。

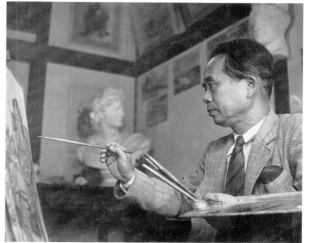

是南部「主流中的非主流」畫家，當年選擇參與「二科會」而非帝展。
南部各地畫壇在與北部畫壇相抗衡的意識影響下，尋思如何相互串聯，
以彰顯南部美術特色，並提高其水準。臺南近代美術的發展，主要以郭
柏川與南美會為核心，逐漸有了發展的立足點，其基本精神與運作模
式，與一向被視為主流的官辦美展——省展——有所
區隔。

　　郭柏川是終戰後臺南最具影響力的畫家，南美會
以他為首。他出生於1901年，1928年進入東京美術學
校就讀；1937年前往中國，並在北平師範大學與北平
藝專擔任教職；戰後1948年舉家返臺；1949年回臺南
定居；1950年因「臺灣省立工學院」（今成功大學）
建築系主任朱尊誼五度拜訪邀約，而決定在該系任
教，接下顏水龍的課程。顏水龍原任教於臺灣省立工
學院建築系，1947年228事件發生後，由於他居住的宿
舍被軍方強占，憤而移居嘉義市，但仍繼續受聘，直
到1949年7月才辭去教職。從1944至1949年，顏水龍在
臺灣省立工學院建築系共任教五年。

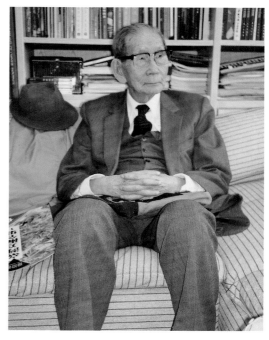

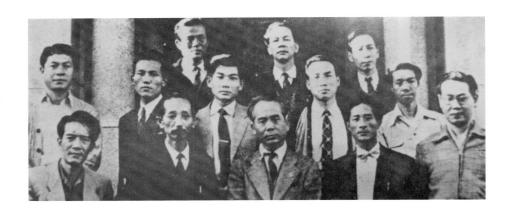

臺南美術研究會會員合影。前排左起：張常華、趙雅祐、郭柏川、沈哲哉、黃永安。中排左起：孫有福、陳英傑、黃慧明、陳一鶴、張炳堂。後排左起：呂振益、曾添福、謝國鏞。

郭柏川回臺南後，旋即創立南美會，引領臺南美術的發展。南美會堅持每年一展的想法從未中斷，靠的是理事們的合作無間，以及強大的組織力和堅強的意志力，而郭柏川的號召尤為重要。身為領導者，他的態度似乎既開明又專制，他的藝術原則也容易成為最高的支配標準。郭柏川1972年從成大退休，在建築系服務長達二十三年，而位於北區公園路321巷的成大宿舍，一直是他回臺後創作與教學的所在，是孕育臺南近代美術的重要基地，目前則成為「郭柏川紀念館」。該館由郭柏川女兒郭為美教授出資整修後交由臺南市政府管理，2015年11月10日市長賴清德特地舉行掛牌儀式，希望藉此讓更多人了解臺南在地的故事與內涵、更能體會郭教授生平為藝術奉獻的精神。郭為美教授於紀念館掛牌時感動的說，生前從未擁有一磚一瓦的父親，因紀念館的設立，精神將長駐於此。

[左圖]
2003年南美展現場，中為陳英傑。

[右圖]
2001年南美展現場，陳英傑與夫人在自己的作品前留影。

1953年陳英傑獲邀入會，郭柏川委以雕塑部召集人
的重任，負責招攬與培育雕塑界新人。南美會舉行第1屆
展覽時，陳英傑一口氣展出包括〈裸女立像〉等十件作
品，可見他對這個新舞臺的重視。

對於南美會會務，陳英傑每會必與，而為了每一
屆的展出，更是創作不輟，南美會對他的重要性因而逐
漸超越省展，成為他的核心舞臺。他雕塑生涯的重要作
品，如「舞」系列、〈聆〉連作、〈凝〉連作（P.93）、〈二人
三腳〉、〈牽手〉（P.101）、〈伸〉（P.83右圖）、〈承傳〉（P.141左圖）
等，都是在南美會發表的，以穩健而創新的風格，建立
起他在南部藝壇的領導地位。1981年，原屬於聯誼組織
的南美會改為「社會團體」，陳英傑出任第1屆理事長；
1981至1990年間，他連任理事長長達十屆，其藝術成就與
行事作風均備受敬重，而他也以南美會為基地，為推動
臺南地區美術發展奉獻熱血。

南美會雕塑部創立初期，幾乎由陳英傑一人獨
撐。雕塑部從成立到1958年的五年間，會員只有陳英
傑一人，1959年之後才有楊景天、姜西雲、郭滿雄三
人加入，但楊景天、姜西雲兩人只參展一屆，雕塑部
隨即變成陳英傑、郭滿雄兩人的局面；直到1965年之
後，才陸續有加入者，主要有：黃坤城（1965入會）、蔡水林（1967）、
鄭春雄（1967）、黃明韶（1968）、陳正雄（1980）、楊明忠（1984）、鍾
邦迪（1995）、鄭義發（1999）、陳啟村（1999）、詹志評（1999）、林壽
山（2002）、黃宏茂（2004）、蘇世雄（2007）、李永明（2007）等人。

歷年來加入雕塑部的會員累計有二十一人；1967年之後，同時在會
的每年約維持在七人左右，1999年才增至十人上下。陳英傑曾慨歎臺南
地區雕塑者太少。在荒蕪的南部，雕塑藝術的推動確實十分艱辛。但在
他的堅持與努力下，南部雕塑創作已逐漸萌芽、成長，目前投入雕塑工

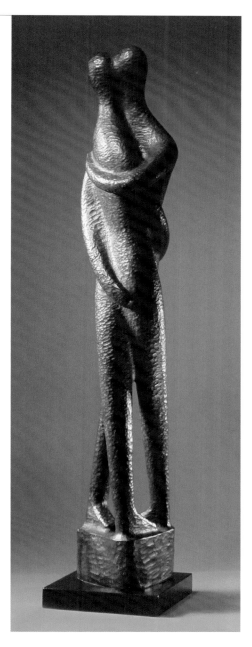

陳英傑　二人三腳　1969
木雕　79.5×17×15cm
第17屆南美展參展作品

【關鍵詞】

陳正雄（1942～）、鄭義發（1966～）、陳啟村（1963～）、詹志評（1965～）
林壽山（1958～）、黃宏茂（1951～）

　　陳正雄，從傳統木雕出發，進入南美展雕塑部後，1977至1979年連年得到南美展最高獎項的榮譽，此後屢獲國內外各種獎項，逐步進入社會公認的美學殿堂，開啟個人雕塑事業。他擅長表現具鄉愁意味的題材，作品如〈回憶〉、〈車站〉、〈歸鄉夢〉、〈望鄉〉等，表現了人間悲歡離合的錯綜情感。

　　鄭義發，非美術科班出身，獲南美獎而走進雕塑世界，屢獲各項大獎。他的作品取材十分生活化，造型靈巧，特別具有親切感。他的作品〈鼓吹陣〉採用民間題材，表達出節慶的熱鬧氣氛，人物的肢體動作與相互呼應關係，有常民生活濃厚的逗趣或詼諧感。

　　陳啟村，十四歲就拜師學藝，從傳統木雕入手，並將現代的雕塑技巧融入傳統工藝美學中，呈現出許多令人讚嘆的藝術作品。1988年獲南美展雕塑類第一名，而走入純藝術殿堂。曾獲「府城民間傳統工藝展」木刻版畫類第一名和「府城十大傑出青年」等殊榮，是南美會現任（2017）理事長。

　　詹志評，國中畢業後曾從事木工工作，後轉學木雕及石雕，逐漸拓展其創作領域。屢在全國美展、高市美展、全省美展中獲獎。1999年入南美會，成名後不忘進修，終於取得藝術學位。

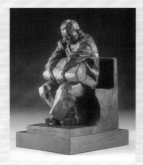
陳正雄　車站　木雕

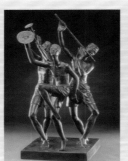
鄭義發　鼓吹陣

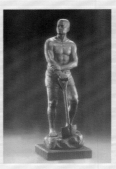
陳啟村　勞動者

詹志評　雲遊

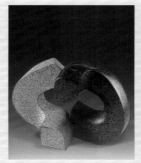
林壽山　盟約

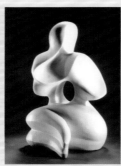
黃宏茂　少女的矜持

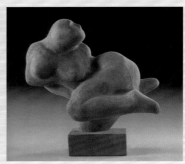

　　林壽山，從小跟著父親學雕塑，但雕塑之路歷經挫折，2001年才奪得首獎，打開了名號。他的作品涵蓋泥雕、不鏽鋼雕、玻璃纖維雕、木雕、大理石雕等。作品揉合寫實具象與寫意抽象，以虛實的造型變化，啟發不同的審美角度和思惟方式。2002年加入南美會。

　　黃宏茂，自學出身，作品強調明快的俐落感，追求幾何形體的美，以及形式上排列組合的藝術性。利用剪影式陰刻凹陷，形塑簡潔且層次分明的空間，並使用重複元素去串連空間，營造出整體時尚感，呈現新思惟，打造出全新的美學感受。2004年加入南美會。

作的藝術家正在增加，「南部雕塑藝術的拓荒者」的封號，陳英傑可以當之無愧。

南方雕塑景觀

南美會在省展之外另闢舞臺，主導南方藝壇的發展；而雕塑部的成立對南部地區雕塑發展更扮演著積極的角色，培育出許多活躍於臺灣藝壇的優秀雕塑家。南美會中的郭滿雄、鄭春雄都是陳英傑的門下弟子，在其鼓勵之下走上雕塑之路，雕塑風格也受到他很深的影響；其他如楊明忠、陳正雄、鍾邦迪、鄭義發、陳啟村、詹志評、林壽山、黃宏茂等南部雕塑家，其發展大多與南美會有密切關聯，而陳英傑的推動也誠屬功不可沒。

南美會的雕塑風貌被認為是「簡約抽象風」和「寫實自然風」兩種不同走向的並存，自成一片氣候，迥異於省展的風格面向。「寫實自然風」以鄭春雄、黃明韶、陳正雄、陳啟村、鄭義發、鍾邦迪、詹志評等人為代表；「簡約抽象風」則有郭滿雄、黃坤城、蔡水林、林壽山、黃宏茂等人；但許多人同時跨越兩種風格。

陳英傑在南美會展出的作品也交替著兩種風格，如〈裸女坐像〉（1957，P.58）、〈髮B〉（1980）、〈老婦坐像〉（1990）等屬於「寫實自然風」；〈舞L〉（1962，

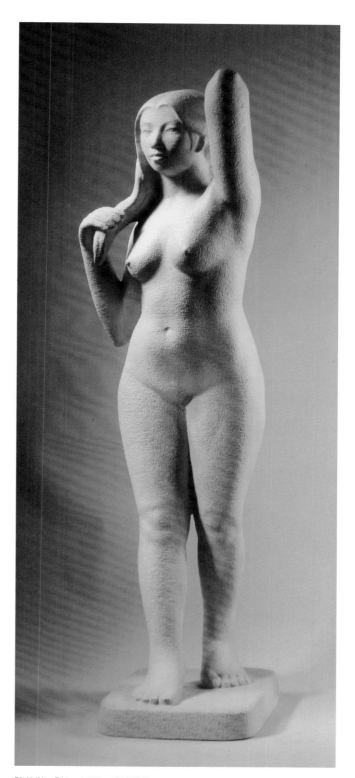

陳英傑　髮B　1980　玻璃纖維　101×28×32cm

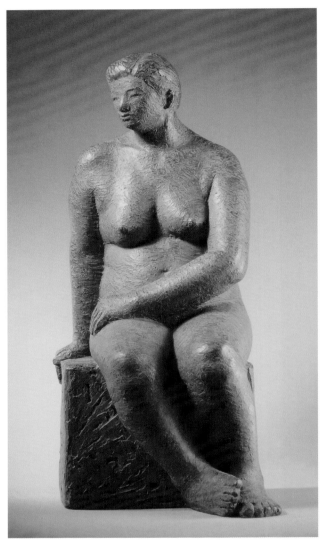

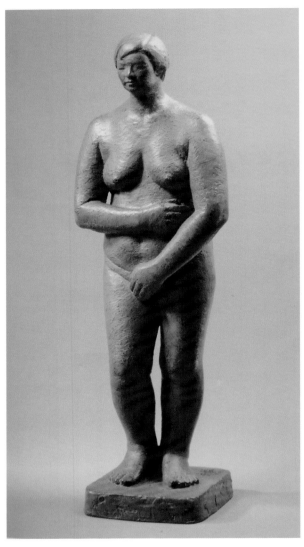

[左圖]
陳英傑　老婦坐像　1990
玻璃纖維
44×20.5×20.5cm

[右圖]
陳英傑　老婦人　1990
玻璃纖維　61×20×15cm
第38屆南美展參展作品

P.50左圖）、〈盼〉（1976）、〈聆A〉（1984，P.91）、〈母與子A〉（1988）、〈懷抱〉（1998，P.96）等則屬於「簡約抽象風」。

2004年「陳英傑八秩華誕雕塑聯展」在臺南市文化中心舉行，參與這次展覽的雕塑家都是南美展雕塑部當年的在會成員，可以說是陳英傑在臺南耕耘了半個世紀的成果呈現。除了壽星陳英傑外，參展者有郭滿雄、鄭春雄、陳正雄、鍾邦迪、鄭義發、陳啟村、詹志評、林壽山、黃

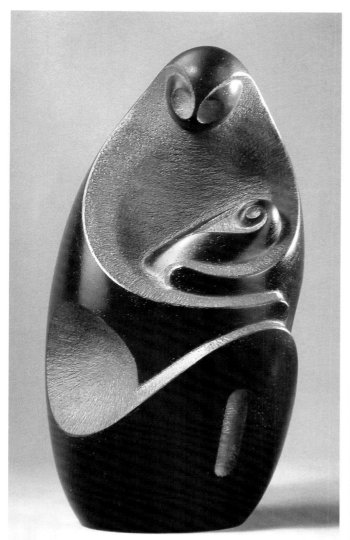

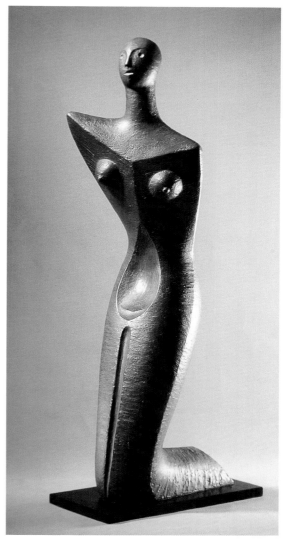

宏茂等九人。

　　為了本次聯展，陳英傑也特別重新創作〈自塑像〉(P.118左上圖)、〈大地〉、〈生命〉(P.118右上圖)、〈圓融〉(P.133)四件新作參展，〈自塑像〉為樹脂，其餘均為石材。雖然他已經八十高齡，但老當益壯，企圖心旺盛，對雕塑依舊一片熱情。其他參展者每人展出三件，都是雕塑家的精心之作，總共展出四十餘件，場面盛大，形成了一片壯麗的南方雕塑景觀。

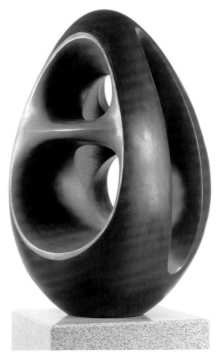

[左上圖] 陳英傑　自塑像　2004　玻璃纖維　48×22.5×21.5cm
[右上圖] 陳英傑　生命　2004　花崗石　120×80×70cm
[下圖] 陳英傑與家人在「陳英傑八秩華誕雕塑聯展」現場合影。

[右頁上圖] 2001年，陳英傑與夫人參觀高美館雕塑公園時留影。
[右頁中一圖] 2002年，陳英傑與自己作品〈舞〉合影。
[右頁中二圖] 2004年「陳英傑八秩華誕雕塑聯展」現場，陳英傑上台致詞。
[右頁下圖] 「陳英傑八秩華誕雕塑聯展」展場一景。

南美會雕塑家郭滿雄、鄭春雄出身學
院，和陳英傑關係緊密，其雕塑生涯也與
南美會同步成長；陳正雄、陳啟村、詹志
評則是傳統粧佛工藝出身，因南美會而從
傳統粧佛業逐步跨入雕塑藝術殿堂；鍾邦
迪、鄭義發、林壽山、黃宏茂均屬自學出
身，南美會成了他們主要的成長舞臺。他
們如今都已是南部雕塑界的要角。

在陳英傑之前，臺南並無近代雕塑，
但傳統神佛雕刻卻十分興盛。臺南廟宇數
量居全臺之冠，根據內政部2002年統計，
臺南市有寺廟一六二七座，神佛雕刻需求
量大，而以民權路一帶為傳統粧佛業的重
鎮，著名老匠師有魏得璋（閩派）、林亨
琛（福州派）、陳朝清（福州派）、嚴訓
祥（福州派）、蔡金永（泉州派）等。

關於近代雕塑對於傳統粧佛工藝的
提升，陳正雄提供了一個很好的案例。有
鑑於傳統粧佛市場萎縮，他進入木雕創作
後，發展出「素色佛像」的特色，引起收
藏家的流行，並獲得宗教界喜愛，因此吸
引了一批年輕粧佛師傅嘗試走入創作，為
傳統的粧佛市場注入一股新的活力。這或
許是當初南美會雕塑部成立時所不曾預料
到的。

陳英傑長期扮演南部雕塑拓荒者的角
色，南美會雕塑部從一人獨撐的局面，到
今天已蔚為南方雕塑景觀，長達半個世紀

的苦心耕耘，終於開花結果。

陳英傑與南美會的藝壇掠影

　　2005年10月8日，陳英傑應邀出席一場由導演黃玉珊主導的黃清呈傳記電影《南方紀事之浮世光影》特映會。特映會在臺南市民族路大遠百娛樂城內的華納影城舉行；這個地點在日治時期是臺南州圖書館，1970

陳英傑　嬋　1984
玻璃纖維　35×47×25cm

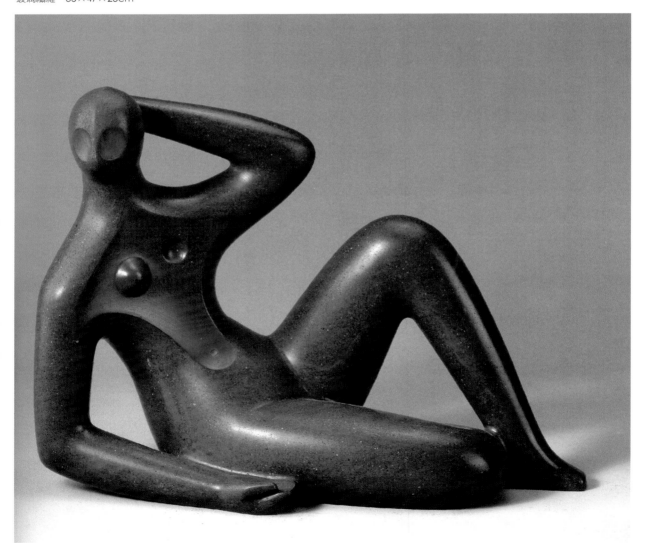

年代拆除改建，曾是顏水龍那一輩畫家在臺南舉辦藝文活動的地方之一。透過建築與文化學者陳凱劭的邀約，出席的有：陳英傑、陳一鶴夫婦、張炳堂、郭滿雄、鄭義發等臺南美術界人士，也都是南美會成員；市長許添財也親自出席。2008年7月26日，陳英傑再度出席《池東紀事》（與《南方紀事之浮世光影》同步拍攝的紀錄片）放映會，地點在臺南公會堂（終戰後改名為「省立臺南社教館」，即今「吳園」）。出席者除了陳英傑外，還有陳一鶴、張炳堂、鄭春雄、潘元石、謝國鏞的兒子謝持平，以及謝持平所作的謝國鏞塑像。謝國鏞與黃清呈都是「MOUVE」會員，「MOUVE」曾在臺南公會堂辦過展覽。

《南方紀事之浮世光影》特映會，前排右起：陳英傑、鄭義發、郭滿雄；後排右起：張炳堂、陳一鶴夫婦（陳凱劭攝）

《池東紀事》放映會。左起：鄭春雄、謝持平、陳英傑、謝國鏞像（謝持平作）、張炳堂、陳一鶴醫師、潘元石（陳凱劭攝）

　　黃清呈在日期間，每年暑假必返臺度假，大部分時間住在臺南謝國鏞家裡。他為臺南地方名仕作了不少雕像，並得臺南地方人士的支援，於1941年臺南公會堂舉行首次個展，且參與「MOUVE」和造型美術協會的幾次聯展。惜於接受北平藝專的聘書後（當時郭柏川、江文也等任教於該校），在1943年3月19日趕回臺灣欲作赴任前準備時，不幸與李桂香所乘之高千穗丸輪遭美軍炸沉，雙雙蒙難，享年三十一歲。

　　黃清呈在日本時與陳夏雨熟識，這兩場放映會特別請來陳夏雨的弟弟陳英傑參加，讓他以一種「重新在場」的方式，接續那一場「雕塑情緣」。時光似乎又被拉回到半個多世紀前，臺南畫壇的昔日風景也隱約顯現。謝國鏞以「雕像」身分出場；陳英傑雖未親身與時際會，但也有一些線索與當年的南方風雲牽連著，彷彿也橫空參與其中。攝於1953年的南美會會員合照（P.112上圖），正好可以拿來和《池東紀事》放映會的照片比對，兩個時間點相互輝照，益加增添了歲月的滄桑感，而當年那場臺南風雲似乎也呼之欲出。

　　1940年左右，黃清呈到臺南幫臺南地方仕紳塑像，也曾為醫師陳一鶴的岳父塑過像，陳醫師夫人小時候曾親眼看過黃清呈作雕像，此作品目前由陳醫師收藏。《南方紀事之浮世光影》對謝國鏞有四、五場戲的特別介紹，例如當年黃清呈到臺南來幫人塑像，都住在謝國鏞家裡，黃清呈過世後，有部分作品也在謝國鏞宿舍裡，謝國鏞曾為他舉行遺作展等等。關於謝家，在《謝國鏞先生逝世三十五週年紀念畫展專輯》中有一些記載：

　　謝老師家住府城西門路的無尾巷裡，對面就是看西街。謝老師的房屋坐落在擁有紅色磚瓦古厝的180多坪的所謂容膝園大庭院裡，它是一棟洋式木造的兩層樓房，顏色油漆成螢光白色，客廳的落地窗，還有淺粉紅色的布簾啊，窗臺上排著各式各樣的番色瓷瓶，壁上掛著大大小小的油畫，加上角落桌上擺著人體塑像，呈現出一個藝術殿堂的境界。庭園裡種著各種花木，在紅花盛開時，與白色樓房成為強烈的對比。

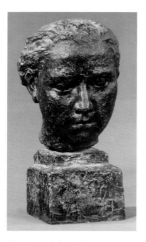

黃清呈　少女頭像　1940
石膏　高42.2cm

謝國鏞出身府城望族，為人極為海派，顏水龍和黃清呈都曾在困頓時受過他的資助，但身為富家子弟的他不爭名利，生前更未辦過個展。他遺留的作品不多，藝文界後輩對他較不熟悉。他是南美會的創始成員，畫家陳錦芳、陶藝家蘇世雄、雕塑家鄭春雄及攝影家郭東泰等，都是他在南一中的門下弟子，在臺灣美術史上占有重要的地位。2009年6月，臺南市文化中心與南美會特別為他舉行紀念展，這也是謝國鏞的首度個展。

陳英傑和謝國鏞有二十年的同事情誼，又都是南美會會員，兩人關係十分緊密。

南美會的九位創始會員中，有五位皆有作品入選日據時期官展的經驗；而南美會創設時還不到三十歲的沈哲哉與張炳堂，皆曾接受廖繼春或顏水龍指導，後來才師事郭柏川。南美會也吸收臺南的年輕藝術家，如：孫有幅、吳超群等；南美展亦激發許多年輕創作者的嚮往之心。郭柏川對會員要求嚴格，至少一年要參加一次展出、超過兩年未參加展出者得予以退會處分。許多南美會畫家都與其有亦師亦友的情誼，如：沈哲哉、曾培堯、張炳堂、顏金樹、董日幅、林智信、王松河、錢家秀、陳峰永、陳香吟等。

劉怡蘋在《臺南地區美術發展史全集》中，曾記錄這麼一段府城藝壇舊事：

林智信憶及，往日未滿二十歲時家

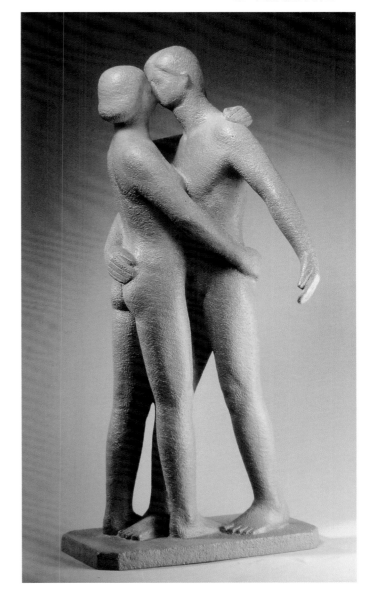

陳英傑　相愛　1982
玻璃纖維　64×34×26cm
第30屆南美展參展作品

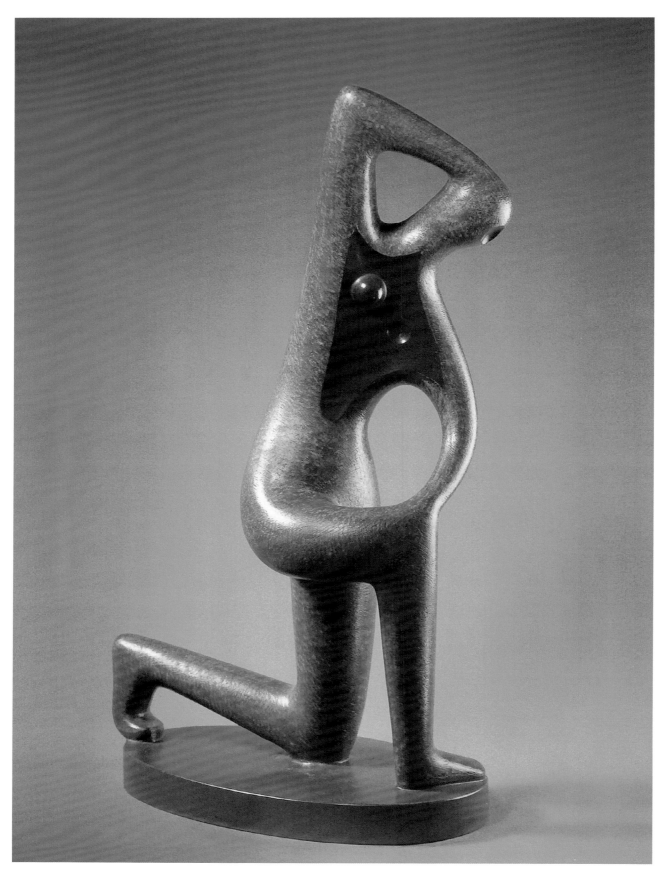

陳英傑　舞J　1989　玻璃纖維　59×19×37cm　第37屆南美展參展作品

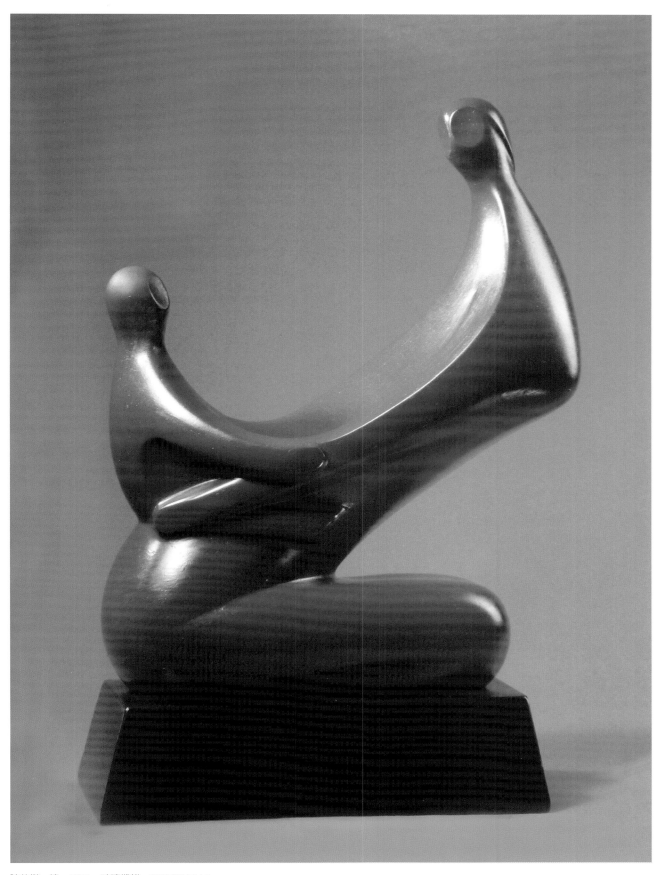

陳英傑　嬉　1984　玻璃纖維　35×23×14.5cm

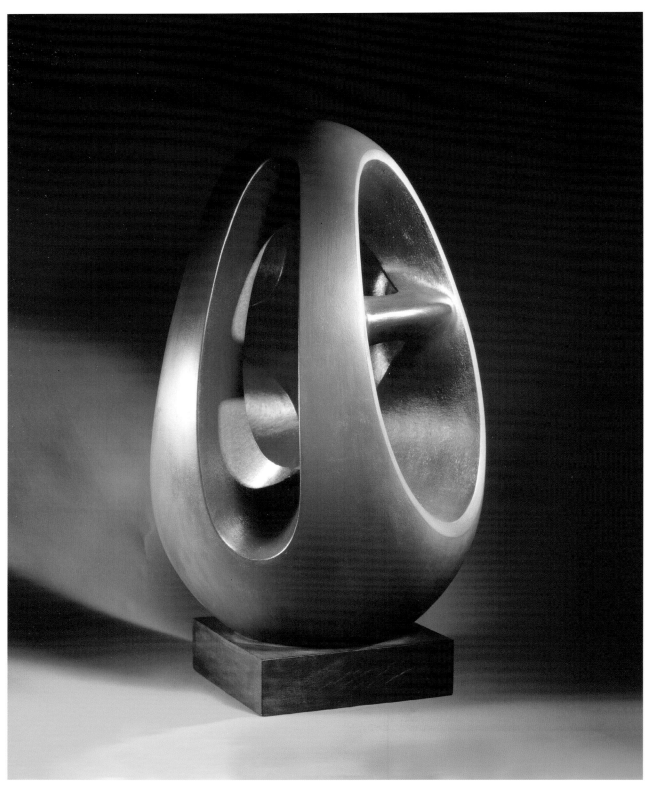

陳英傑　人之初B　1988　銅　32×39×69cm　省立美術館開館展參展作品
[右頁圖] 陳英傑　光　1987　銅　120×24×20cm

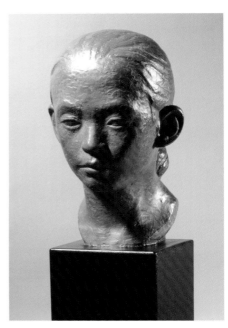

[左圖]
陳英傑　陳一鶴　1956　銅
[中圖]
陳英傑　陳夫人　1959　銅
[右圖]
陳英傑　張小妹（瑟瑟）
1956　水泥　44×17×21cm
私人收藏

庭陷入困境的他，初自臺南師範藝術師範科畢業（1955年），礙於自尊心在張常華畫室窗邊，偷看陳錦芳與同學潘元石作畫；後來鼓足勇氣進入郭柏川畫室習畫。有次見到一個可能要考大學的年經人按「學院派」畫法作素描，老師將他的作品塗黑後說道：「我不是教你考試，我是要教你畫圖。你要畫這種圖，那你就去專門教升學的地方學。」

　　這段話説明了在郭柏川心中，繪畫的純粹性。

　　郭滿雄也曾在〈我的姐夫陳英傑〉一文中，提及昔日臺南藝壇間的另一段情緣：

　　年輕時經由二姊夫的介紹，晚上騎腳踏車到張常華先生的畫室畫石膏像，那時張先生為一件畫作的評審與郭柏川教授意見不同而退出南美會(他也是創始人之一)，轉而投注於小女兒瑟瑟的鋼琴教學，已很少到畫室，倒是張太太有空就到那兒畫素描，這畫室就在路旁，與張先生住家相對。我來就畫，累了就走，而張先生也在這段時間教女兒彈鋼琴。張先生學的是音樂，自己喜歡組裝音響，有一次二姊夫和我被邀前往聆

賞貝多芬第九交響曲，在一個多小時的聆聽中，除了震撼還是震撼。當時潘元石老師，他也曾在張先生畫室學素描。

早在南美會成立之前，畫家張常華就已經在看西街老家對面開設了一間私人畫室，可說是當時臺南的第一間畫室，無條件提供青年學子畫

陳英傑　雙人舞　1989
玻璃纖維　46×62×14cm

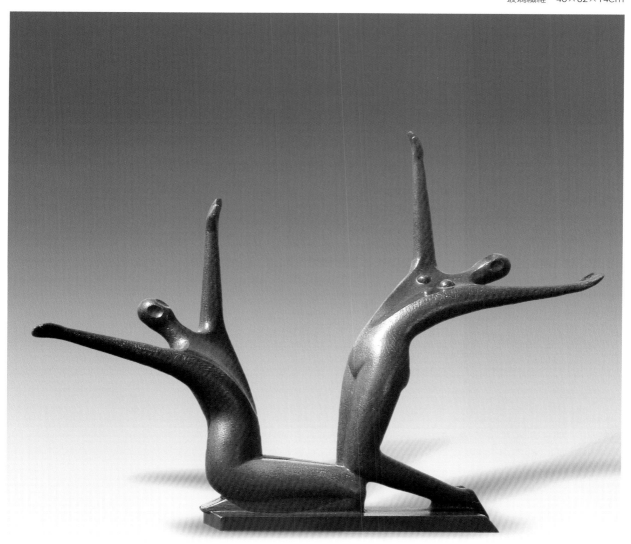

材與習畫的場所，並親自指導；許多臺南畫家，如：沈哲哉、陳錦芳、潘元石、郭滿雄、顏金樹、許文龍、張炳堂、曾培堯等，皆出自其畫室。張常華的妹妹張翩翩，1938年曾以〈靜物〉一作，入選日本第2屆新文展。1956年陳英傑曾有〈張小妹（瑟瑟）〉（P.128右圖）一作，對象正是張常華的女兒、著名音樂家張瑟瑟；此作後來翻成銅材。

此外，南美會的另一創始會員趙雅佑，也是郭滿雄就讀臺南高商時的美術老師。

陳英傑和陳一鶴醫師一直過從甚密，早在1950年代，他就曾為陳一鶴本人、夫人（P.128左、中圖）、女兒塑像。有一次陳英傑到陳醫師的家，出來時才發現放在醫院前的腳踏車被偷了，不久醫師就買了一部新的送他。陳宅當年是許多藝術家經常造訪的地方。陳醫師的父親年輕在日本唸書時，也認識同時在東京唸書的顏水龍教授，兩人很要好，顏水龍回來臺南，也常來拜訪他父母親。陳英傑晚年創作〈關懷〉（P.150）時，即是向陳醫師借來醫師袍擺姿態拍照作為參考。

建築與文化學者陳凱劭於2005年曾經到陳宅拜訪陳一鶴，談及畫壇往事。他說：顏水龍是紳士，講話輕聲細語，但郭柏川是鱸鰻（流氓），霸道而凶悍；不過兩位大前輩的藝術修養都非常深，他身為晚輩是望塵莫及的。他說：郭柏川為他畫像時，動作很快，雖然拿油畫筆在宣紙上畫（這是郭柏川畫作的特色），宣紙本身是平面，但動作就像在做立體的雕塑一樣！陳一鶴的住宅就在臺南古蹟赤崁樓東側，是他父親留下來的日治時代的兩層樓漂亮房子。

南美會串起了一張頗富人間趣味的網絡，藝術家在此細密交集，從廖繼春、顏水龍、郭柏川，到黃清呈、謝國鏞、張常華，也牽連了陳夏雨、陳英傑兄弟，並帶入較年輕的一代，如：沈哲哉、陳錦芳、潘元石、郭滿雄、顏金樹、許文龍、張炳堂、曾培堯等人。《南方紀事之浮世光影》特映會及《池東紀事》放映會，則提供了一個現實圖景，讓一段似乎即將褪色的府城記憶再度鮮活起來。

[右頁圖]
陳英傑　母與子B　1989　玻璃纖維　45×27×21cm　藝術家家屬藏

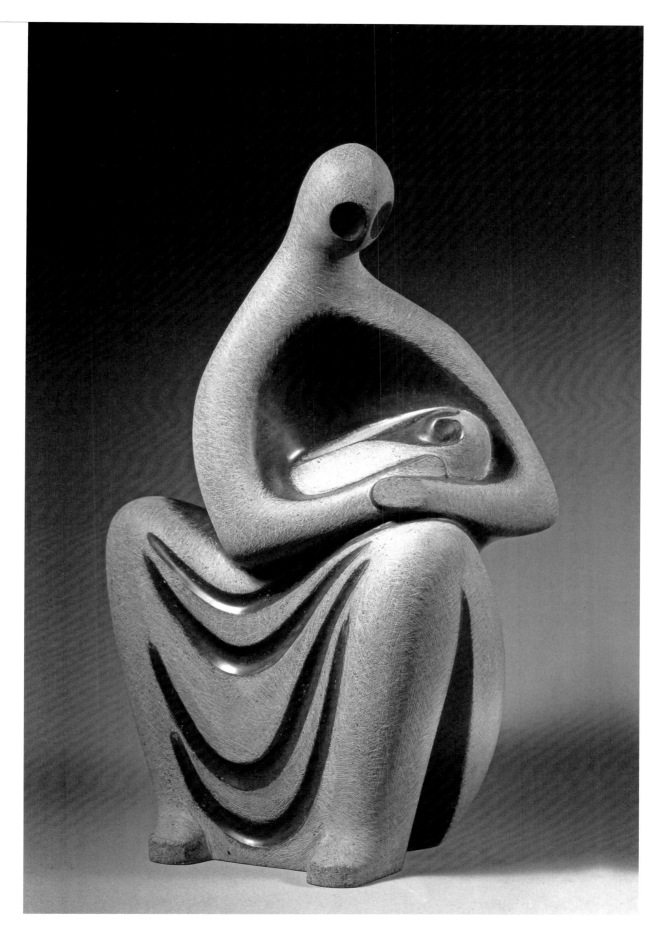

六、圓融：生命體會
融入藝術境界

「圓融」可用來概括陳英傑藝術的成熟風格，目前座落成大校園中的〈思想者〉（2010）正是典型的代表作。此作是陳英傑生平僅見的巨型作品。在生命的晚年，他傾全部精力塑造此作，毅力與熱情都叫人動容。一方面，極簡的幾何造型及銅材散發出冷冽質感，現代主義的氣味依稀可聞；另一方面，人物以入定的神情與沈思的姿態融入大地之中，一派東方哲人的身影，又透露出超然的生命意境。雕塑家以簡練的造型手法，反轉了身體的自然形貌，將生命體會與藝術境界，鎔鑄為「圓融」的藝術風格。

[右頁圖] 陳英傑　圓融（局部）　2003　紅花崗石　65×47×42cm
[下圖] 2007年，陳英傑（左）於亞帝畫廊留影。

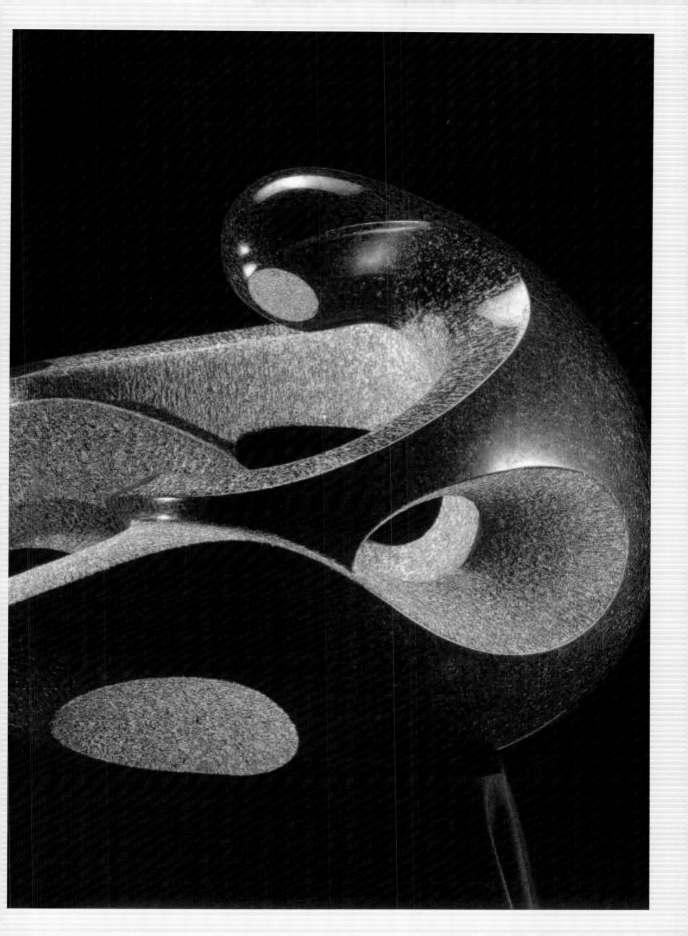

▌〈圓融〉做為藝術的結論

　　論者常以「圓融」來概括陳英傑藝術的成熟風格。「圓融」是一種內斂而含蓄的生命態度，也是東方哲人一貫的思惟向度。如果說「沉思」是陳英傑的創作狀態，「圓融」則屬於一種美學向度，用以揭顯他的藝術內涵與生命境界。

　　〈圓融〉創作於2003年，為花崗石雕刻，以雕鑿、拋光的技法處理表面，將人形含納於橢圓形體中，內外交錯、虛實互生。〈圓融〉是陳英傑一系列「圓融」造型探討的結論。〈人之初A〉（1982，P.95）、〈承

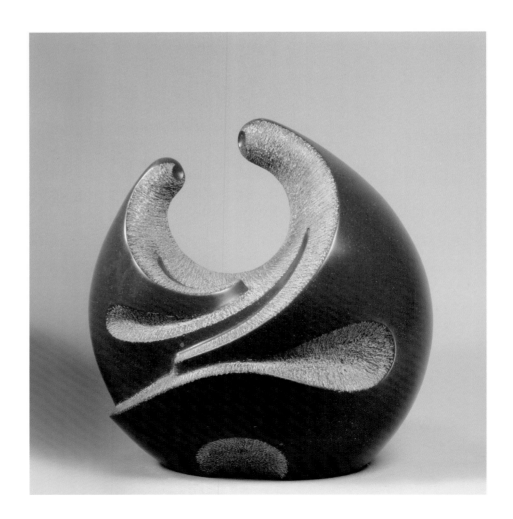

陳英傑　親情A　1991
玻璃纖維　34×34×29.5cm

傳〉（1984，P.141左圖）、〈寧〉（1984，P.105）、〈靜A〉（1985，P.137）、〈母與子A〉（1988，P.117左圖）、〈親情A〉（1991）、〈靜B〉（1991，P.136）、〈禪A〉（1992，P.138左上圖）、〈親情B〉（1993，P.140）、〈禪B〉（1995，P.138左下圖）、〈傳〉（1997）等均可歸類為「圓融系列」。「圓融系列」的材質以石雕為多，也有銅材和FRP。〈母與子A〉與〈親情A〉、〈親情B〉屬「親子」主題；〈靜A〉、〈靜B〉與〈禪A〉、〈禪B〉可稱為「寂靜」主題。「圓融系列」雖然有不同主題，但造型意味是相互連通的，均在「圓融」美學的範疇中。

　　1960年代以來，陳英傑的創作開始出現「圓」概念的造型，1960年

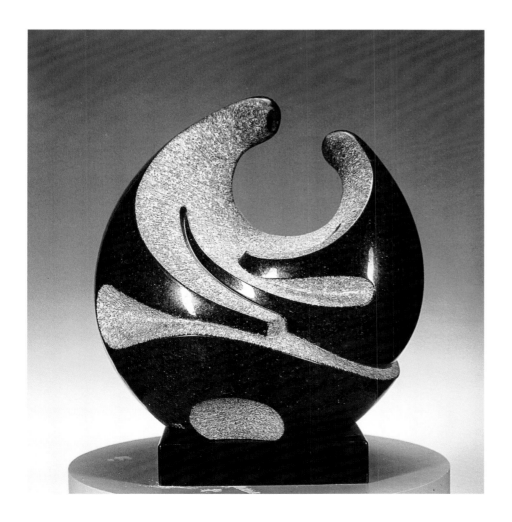

陳英傑　親情　1993
雕塑　58.5×50.5×50.5cm

135

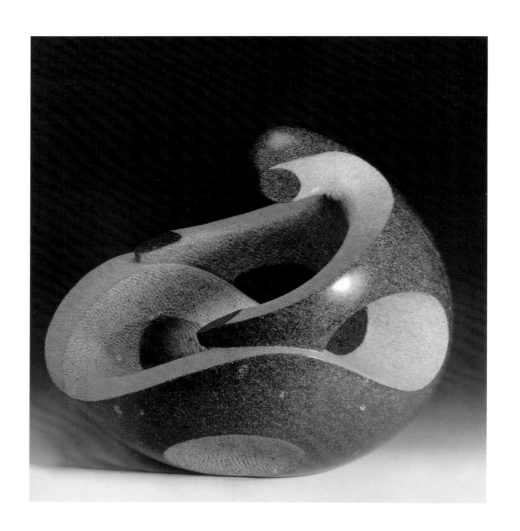

陳英傑　靜B　1991
青斗石　39×38×49cm
臺中縣立文化中心典藏

[右頁圖]
陳英傑　靜A　1985　銅
22×25×19cm

的〈女人A〉（P.48）開其端，1962年的〈迴旋〉（P.53）呈現更完整的理念；造型簡潔，軀體蜷縮在一個隱約可辨的「圓」中；隨後的幾件木雕作品，如〈祈〉（1962，P.50右圖）、〈憶〉（1967，P.63）、〈沉思〉（1970，P.84）等，「圓」的概念益發明顯。此類木雕作品，常以單一人體的形貌，進行圓形空間的結構探討，形貌上有「太極圖」的意味，隱約透露出追求「圓融」造型的意圖。陳英傑的木雕慣用圓柱木段為素材，在木材的圓柱形局限下，誘發雕塑家以抽象手法處理造型，徹底發揮「虛」與「實」的空間論辯，巧妙運用「計白當黑」、「以虛為實」的東方美學觀念，以渾圓而鏤空的形象，將內外空間巧妙融合起來。

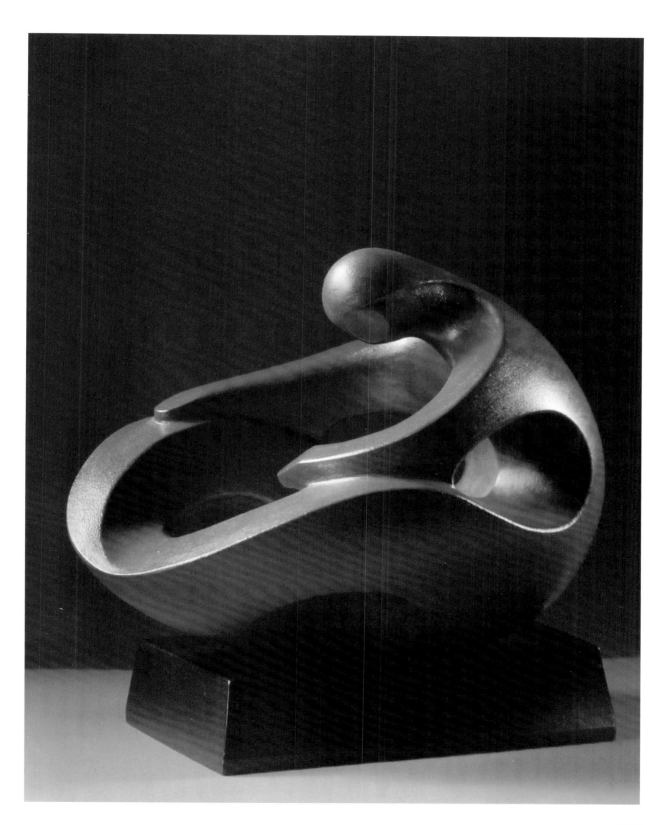

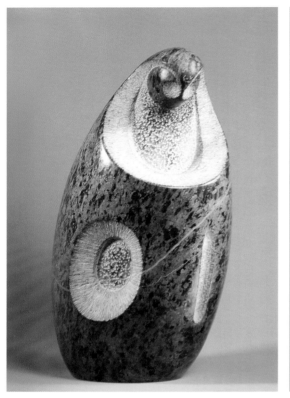

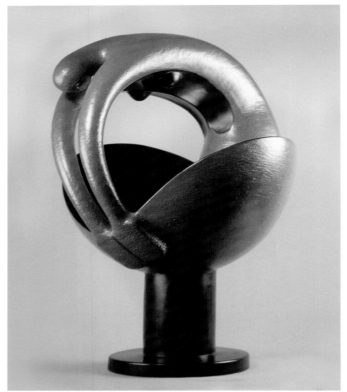

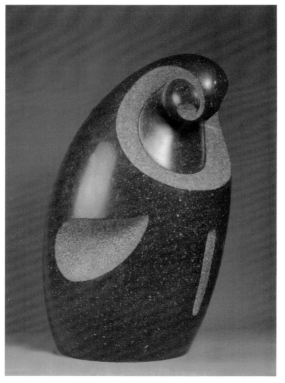

「圓」概念和「虛」、「實」辯證的空間手法，也同時表現在之後的FRP作品上，如：〈循A〉（1983，P.100左圖）、〈舞F〉（1984，P.100右圖）、〈循B〉（1984）、〈環〉（1984）等。1980年代，他從木雕轉向FRP、銅雕或石雕發展，展現更旺盛的企圖心，其中1982年的〈人之初A〉（P.95）是銅材作品，尺寸也較大（120×72×58公分），是「圓融」風格早期的重要代表作；化為「卵形」的形體，肢體已被隱蔽，而成為簡練的整體造型，邁向更和諧的完滿境地。此作後來設置在臺南一中的陳夏傑雕塑園區中。

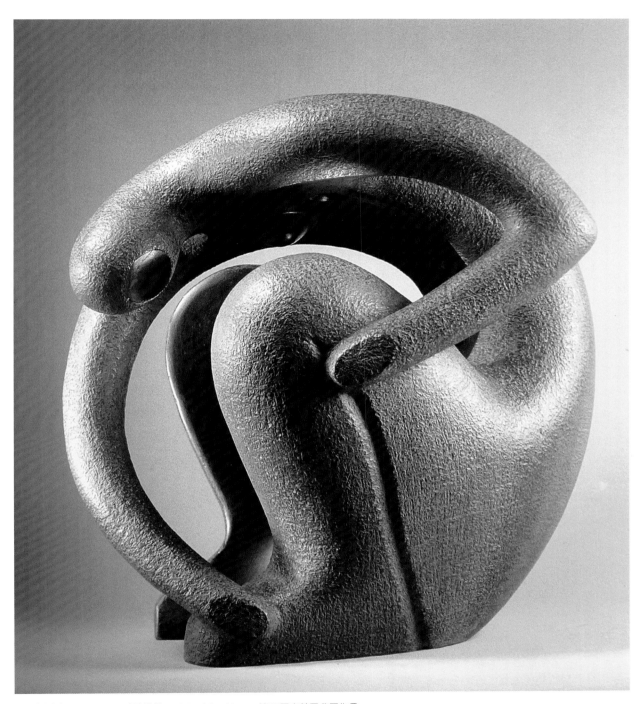

[上圖]陳英傑　環　1984　玻璃纖維　43.5×36×46cm　第32屆南美展參展作品
[左頁左上圖]陳英傑　禪A　1992　大理石　35×19×16cm
[左頁右上圖]陳英傑　循B　1984　玻璃纖維　80.5×56×58cm　臺北市立美術館開館展參展作品
[左頁左下圖]陳英傑　禪B　1995　紫花崗石

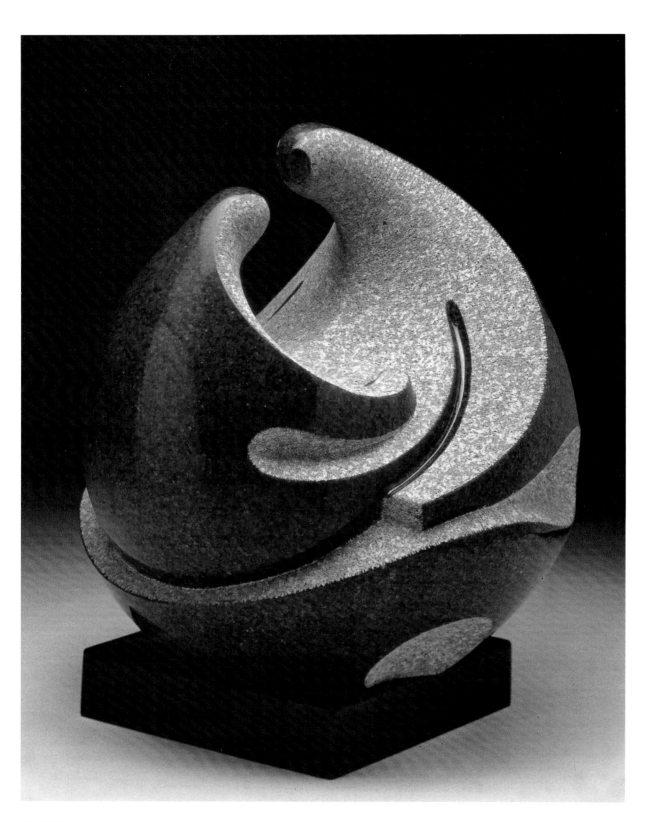

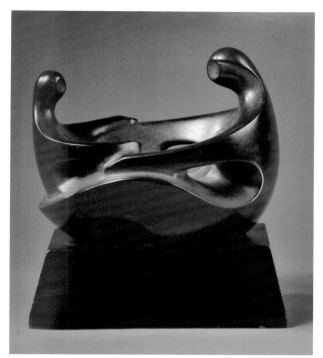

［左圖］
陳英傑　承傳　1984　銅
13.5×11.5cm

［右圖］
「重道崇文」紀念牌座

　　完成於1993年的〈親情B〉以印度紅色花崗石雕成，不強調人物性格，也刻意忽略形態細節，親子的形體圍繞成橢圓球體；雕鑿與拋光並用的處理，讓表面的鑿痕與色澤產生變化，益增作品的精緻度。此作後為國美館所典藏。1984年的〈承傳〉則是受行政院文化建設委員會之委託創作，共翻製兩百件，作成「重道崇文」紀念牌座，以紀念「明清時代臺灣書畫展」。

　　藝術史家蕭瓊瑞認為：不論是否仍有可以辨識的人物形體，或是純然的抽象造型，陳英傑的「圓融」風格將人體的形態化約成一種純粹的造型，其流動、自然且不間斷的輪廓，加上精確簡明的製作技巧，富於輕盈、明快的現代感，其美妙的造型「充滿著詩意與緩慢的律動」。

　　陳英傑的雕塑發展，固然交繞著兩條明晰的軸線——「寫實」路線與「造型」路線，但晚期「造型」路線凌越了「寫實」路線，成為創作的重心；「圓融」則是「造型」路線最核心的美學課題，用以統整他的生命態度與藝術觀念。

［左頁圖］
陳英傑　親情B　1993
紅花崗岩
58.5×50.5×50.5cm
國立臺灣美術館典藏

成大校園中的「圓融」景觀

成功大學在2009年的「世代對話：成大校園環境藝術節」中，特別策劃了「陳英傑特展」（2009.7.10-2010.3.15），在雲平大樓前廣場及雲平櫥窗展出，共展出作品十件，都是雕塑家親自精選的作品。

陳英傑的成熟風格，介於寫實與抽象、感性與理性之間，並帶有豐富的詩意和人文氣質。「陳英傑特展」所精選的作品，充分展現了這位被譽為「臺灣現代雕塑的先驅者」的雕塑家，以鎔舊鑄新的方式，在傳統與現代之間創新突破的創作。

2010年，〈思想者〉（2010，P.88-89）進駐成功大學校園，沉靜內斂的

陳英傑與鍾邦迪合影於臺南二空的工作室（鍾邦迪提供）

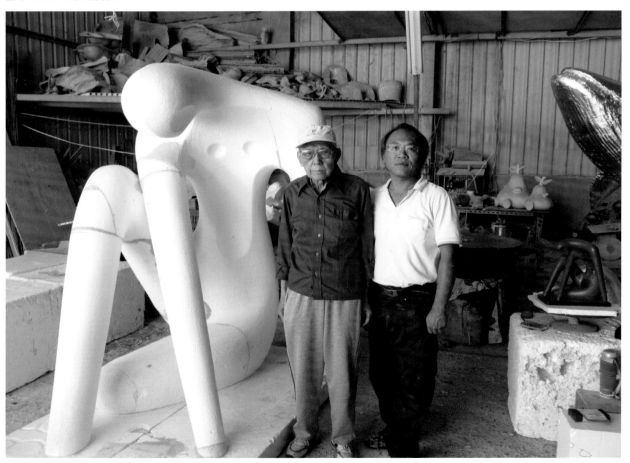

造型，以哲人般的身影為校園增添了些許詩意與濃濃的人文氣息。這件永久設置於成大校園的作品，是陳英傑雕塑風格中的經典之作，也是他生命中的最後一件巨作。這件〈思想者〉高180公分、寬170公分、深100公分，是雕塑家創作中最大型的銅質作品。陳英傑一生以藝術獻身臺南，而將最後力作永久設置於成大校園，不論對雕塑家或對成功大學而言，都別具意義。

2010年，陳英傑已經八十七歲，仍展現其旺盛的創作企圖，決定以巨大尺度重新創作〈思想者〉以作為成功大學校園的常駐作品，樹立其畢生藝術造詣的最高標的。

這件〈思想者〉是以〈聆B〉（1984，p.90）為藍本進行重塑，高度增為原來的五倍，體積擴大約一百倍，是陳英傑生平僅見的巨型作品。在生命的晚年，他傾全部精力塑造此作，毅力與熱情都叫人動容。

2010年4月，陳英傑借用雕塑家鍾邦迪位於臺南二空的工作室，開始進行〈思想者〉的製作。他先研究〈聆B〉，略作微調計畫，再以保麗龍為坯體，依樣放大。由於量體龐大，從粗坯切割到成形，再到批土、磨平，都必須仔細端詳調整，才不致迷失在巨大的量塊中，失卻造型的

【關鍵詞】

鍾邦迪（1964～）

　　鍾邦迪，非美術科班出身，從小熱愛美術，因機緣認識陳英傑而走上雕塑之路，獲獎無數。作品以人物為主，著重整體性的開展和掌握；在造型結構上，將意象空間與內在思惟緊密連繫起來，以達成量體的整合和平衡。「雲想系列」嘗試運用量體與空間之轉移和呼應，探討虛實關係，構築「心象」。

　　陳英傑、鍾邦迪兩人自1980年代末以來，一直維持著亦師亦友的緊密關係。鍾邦迪除了雕塑創作外，也有精湛的矽膠模具製作技術。陳英傑的早期作品均為石膏，後來逐漸風化，都由鍾邦迪協助翻製為青銅，並盡可能保存原作。

鍾邦迪作品〈雲起〉

精準性。這是頗為耗費體力的工作，對歷經幾次住院，體力衰退的陳英傑更是嚴酷的挑戰。在過程中，鍾邦迪提供了最得力的協助，使本作得以順利完成。

坏體塑造工作歷時約兩個月，5月底送桃園製造廠翻銅，10月8日在成大校園進行現場安裝。

2010年10月11日，〈思想者〉進駐校園揭幕儀式在成大光復校區舉行，由成大校長賴明詔院士、藝術家陳英傑等人共同揭幕，藝術中心主任蕭瓊瑞及南美會會員鄭春雄、潘元石、鍾邦迪、陳啟村、佘明娟等眾多藝術家參與盛會。

2010年的〈思想者〉，以「東方哲人」的身影顯現，而這正是陳英傑雕塑藝術的核心議題與價值所在。東方哲人的思惟傾向直觀、內省，卻不做解剖式的分析，只對宇宙天地的本體做「有」、「無」之論，形影自在；西方哲人則尋根刨底，分析、演繹，每每以「為什麼」質問天地萬物，而顯得身形憔悴。論者以「圓融」來指稱陳英傑藝術的素質，

[左、右頁圖]
〈思想者〉塑造過程
（鍾邦迪攝）

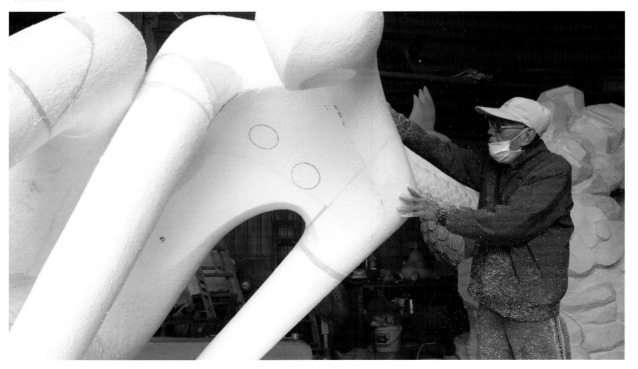

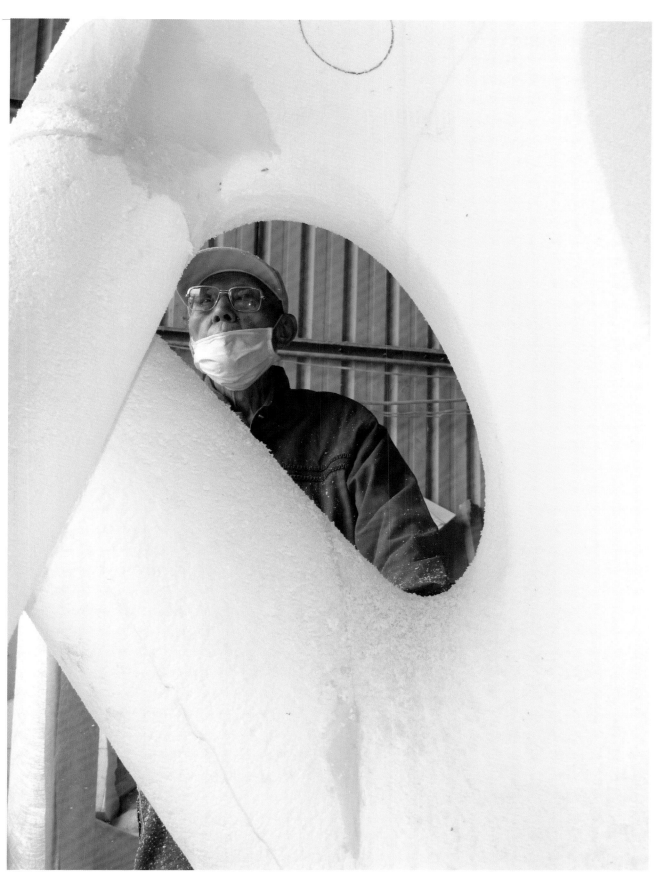

〈思想者〉揭幕儀式。左2
起：校長賴明詔、陳英傑、陳
英傑夫人、鄭春雄（鍾邦迪
攝）

2010年〈思想者〉在成大揭
幕後，陳英傑夫婦（左6、
7）與成大校長賴明詔（左
5）、成大歷史系教授蕭瓊
瑞（右2）、藝術家鄭春雄（右
1）等人合影。（鍾邦迪攝）

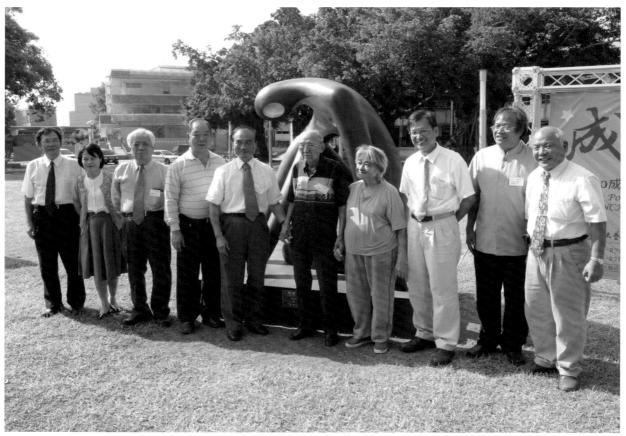

2009年「陳英傑特展」展出
作品。左起：〈舞蹈〉、
〈母與子〉（2002）、〈思
想者A〉、〈羞〉（鍾邦迪
攝）

2009年「陳英傑特展」展出
作品。左起：〈嬉〉、〈沉
思〉、〈懷抱〉（2000）、
〈靜B〉（鍾邦迪攝）

誠屬洞見；而這件〈思想者〉做為雕塑家創作的最後結論，也確實呈顯
了他畢生追求的藝術境地。

　　〈思想者〉以巨大的尺度直接與校園對話，帶來全新的感受。一方
面，其巨大的身軀、極簡的幾何造型，以及銅材的冷冽質感，散發出現

代主義的氣息；另一方面，入定的神情與沈思的姿態，顯露出東方哲人的身影。〈思想者〉熔鑄了時代信息與雕塑家畢生的創作思惟，藝術內涵飽滿而充實。

成功大學校長賴明詔在揭幕典禮上表示：將陳英傑的作品置放於光復校區學生活動中心前的草坪，是希冀引發學生於活動中加入思惟之向度。的確，隨著〈思想者〉的永久進駐，其哲人身影也成為成功大學最受囑目的人文景觀。

▌崇學路的住家儼然一座美術館

2009年初，已屆八十六歲高齡的陳英傑因心律不整住進醫院，出院後又摔了一跤，無法創作。成大「世代對話：2009校園環境藝術節」舉行期間，記者陳小凌曾到崇學路住家探訪他，專文中提到：

談起創作，他忍不住說：「有半年沒有工作，實在很痛苦！」即使身體不堪負荷，他還是難忍創作的慾望，他說，「工作室就像是我的情人，每天都要去。」「我很好動！一天到晚都在想創新、變化！」陳英傑談起雕塑，可是神采奕奕，對他來說，這是畢生的浪漫、堅持和情繫，他說：「雕塑是我一輩子的情人！」

「雕塑，是我生活的重心。」陳英傑敘說自己幾乎是超時數的工作，每天從早上起床到夜晚8、9點才休息。「我想追求的是一條比較純藝術的路。不求什麼，求的只是我的雕塑——達到真、善、美的境界。」

這一年，陳英傑因為好幾次進出醫院，便以親身經歷完成了〈關懷〉一作（P.150），表達生命交關之際，醫生對病人的深切關懷。另一件未完成的〈關懷〉，則靜靜地躺放在住家三樓的工作檯上。

未完成的〈關懷〉作為骨架的鐵絲裸露在外，已塑上去的油土則蒙上一層薄薄的灰塵，旁邊架子上貼著塑造時用來參照的不同角度的照

片，是雕塑家身穿醫師袍當模特兒所拍攝的。本作原擬塑上魔鬼，表現醫師從魔鬼手中搶救病人，也象徵病人與死神的交鋒；後來因為體力因素與構思的難度而停頓。裸露的鐵絲即是拆除魔鬼留下的痕跡。他晚年因病經常住院，仍不忘創作；這件留存在工作檯上的未完成之作，保留了他當時創作的情景。

陳英傑工作桌旁的架子上，貼著雕塑家身穿醫師袍所拍攝的各種角度照片，做為創作〈關懷〉時的參照。

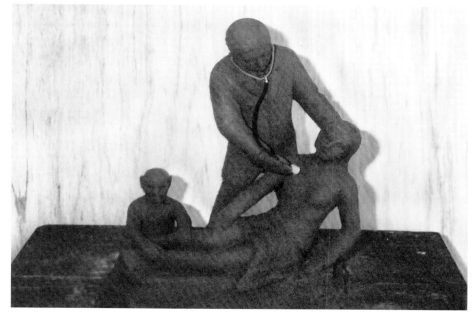

2009年陳英傑創作〈關懷〉時，原擬塑上魔鬼，表現醫師從魔鬼手中搶救病人之情形。

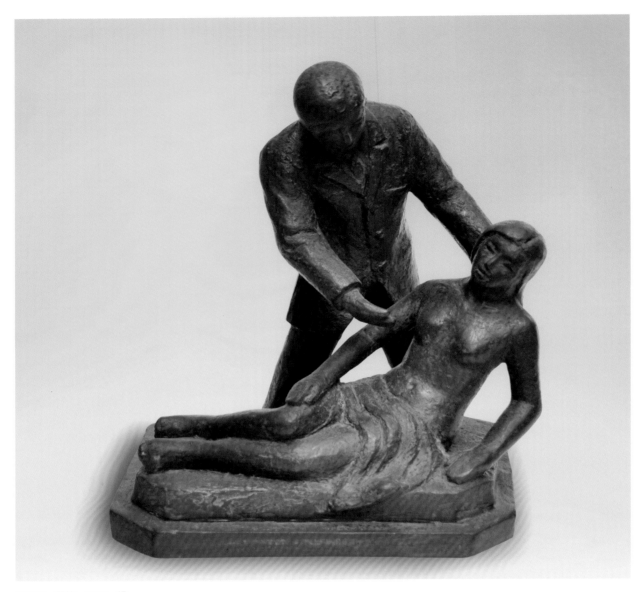

陳英傑　關懷　2009　銅
26×23×17cm

　　2001年，陳英傑從臺南市東安路30巷21號遷入崇學路住家，他的作品則是由臺南一中宿舍的工作室直接搬過來。這一年陳英傑已經七十七歲，這裡是他最後的住所。

　　崇學路住家顯然經過精心規劃，作品的陳放擺設才是住家空間設計的重心。進入住家，觸目所及都是雕塑家的藝術創作；客廳進門處擺放著〈衣〉（1953，P.32）、〈髮A〉（1959，P.40）與〈關懷〉（2009），

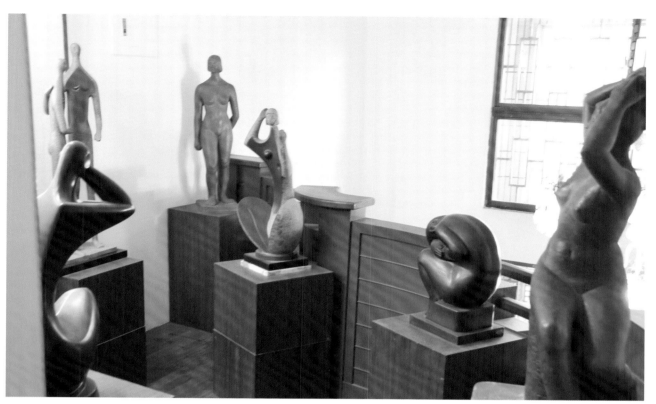

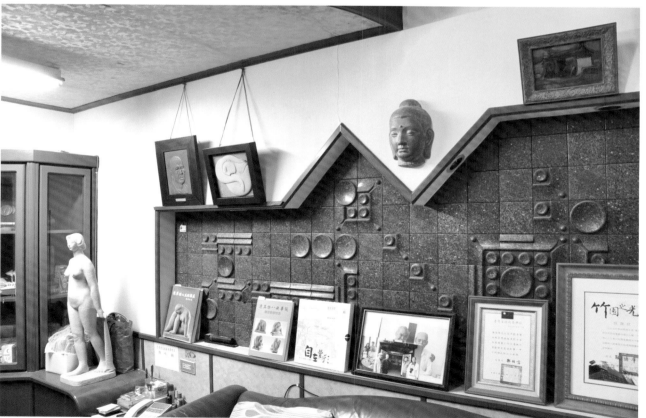

[上圖]陳英傑　羞　2008　砂岩　40×33×23cm
[左頁圖]陳英傑　夫妻　2006　玻璃纖維　93×36×24cm

主牆左側站著〈沐〉（1980），右側則錯落擺著〈女人D〉（1961，
P.52）、〈相愛〉（1982，P.123）、〈少女〉（1977，P.61）、〈晨〉（1979，
P.71左圖）、〈懷抱〉（1998，P.96）、〈妝〉（1983，P.72右圖）等；二樓迴
廊處，藝術家的放大照片與米開朗基羅的〈大衛像〉圖片，在牆壁轉
角處彼此相望，前方擺著〈光〉（1987，P.127）、〈髮B〉（1980，P.115）
及〈憩〉（1989）。

　　一尊尊充滿律動的典雅人體與造型，進入雕塑家的整個生活空間
中，與家人一起呼吸，一起作息；到處擺放著的作品，就像他的家庭成
員一般。作品逐年誕生，成員也逐年增加，一個個走進家庭，走進他們
的生活，與他們朝夕相處。生活就在這些作品中穿梭，作品都成了生
活；而對陳英傑而言，這些即是他生命的全部。

　　藝文記者陳小凌在專訪中也提到：

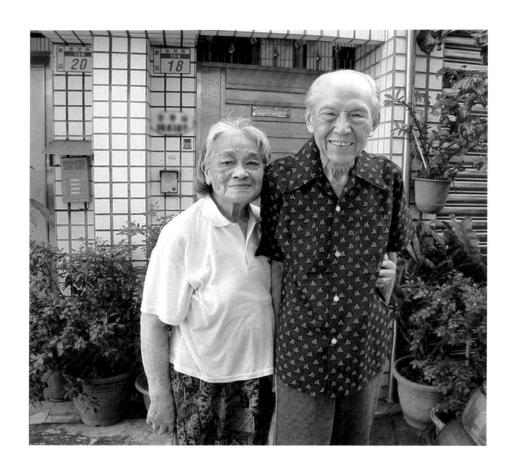

陳英傑伉儷攝於崇學路
住家門口（鍾邦迪攝）

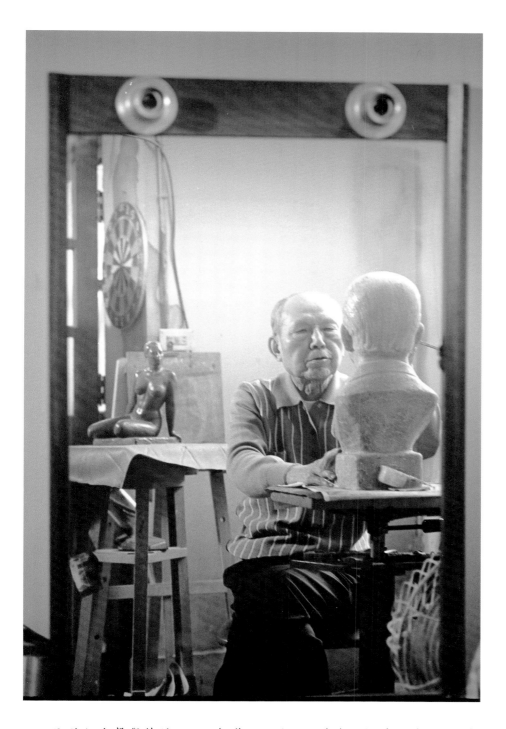

陳英傑與他的〈自塑像〉
（潘小俠攝影提供）

　　即使如今聲譽著稱，1987年獲頒行政院文建會弘揚美術獎，1988年
獲臺南市政府頒給藝術貢獻獎。同年，首次個展於國立歷史博物館，並
獲頒金質獎章。但這位一生淡泊的藝術家，依舊和牽手老伴安居在五十

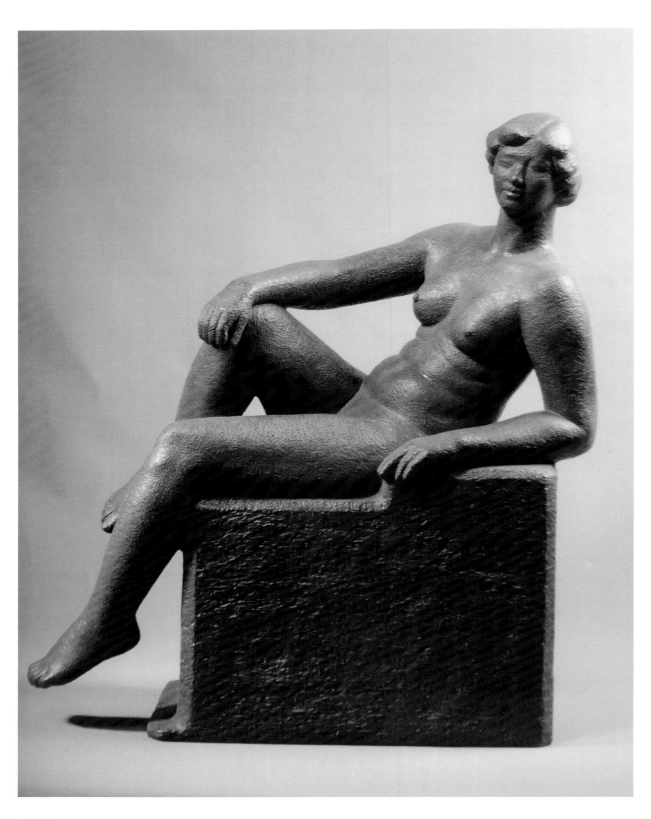

年的老舊住處。是什麼動力，讓這位和藹、平易的資深雕塑家，執著藝術超過一甲子的歲月？環顧周遭的作品，似乎解答了這個問號。

地下儲藏室是一處藝術寶庫，作品緊挨著排放，顯得十分擁擠，但也豐盛光燦、讓人驚喜。〈女人頭像〉、〈老人頭像〉、〈舞I〉、〈舞〉、〈雙人舞〉、〈凝〉，以及「思想者」系列……陳英傑畢生的創作幾乎全在這裡，一起堆擠在架子上。每一件雕塑都是心血的結晶，擠滿儲藏室的作品，就是雕塑家的一生。

就在這裡，陳英傑八十九年的人生歲月，以及六十六年的雕塑生涯，全在這裡了；它們靜靜地待在這裡，等待著歷史一件一件去閱讀，一件一件去品味。

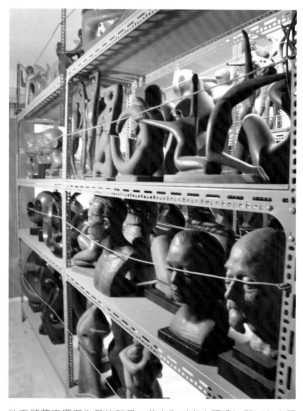

地下儲藏室擺滿作品的架子。前方為〈老人頭像〉和〈女人頭像〉，上方為〈舞I〉和〈雙人舞〉等作品。（陳水財攝）
[下圖] 陳英傑　鐵橋之三　1992　素描　106.5×213.5　臺北市立美術館典藏
[左頁圖] 陳英傑　憩B　1990　玻璃纖維　63×50×24cm

陳英傑生平年表

1924	· 一歲。出生於臺中縣大里鄉，原名陳夏傑。父親陳春開原擔任保正，母親林甜氏，長兄為雕塑家陳夏雨。
1931	· 八歲，入臺中村上公學校，寄宿大舅家中
1937	· 十四歲。就讀於臺中工藝專修學校漆工科。
1940	· 十七歲。畢業於臺中工藝專修學校，留校任助教一年。
1942	· 十九歲。任職於臺灣總督府動員課。
1945	· 二十二歲。初期寫實作風開始。
1946	· 二十三歲。任教於臺灣省立臺中師範學校（今國立臺中教育大學）美術師範科。 · 以陳英傑之名發表〈女人頭像〉、浮雕〈國父〉，入選第1屆全省美展。
1947	· 二十四歲。〈女人頭像〉（原名〈少女頭像〉）獲得「第2屆全省美展」學產會獎。
1948	· 二十五歲。〈老人〉獲「第3屆全省美展」主席獎第一名。
1949	· 二十六歲。〈頭像〉獲「第4屆全省美展」文協獎。遷居臺南，任教於臺南工學院附屬工業學校（今國立成功大學附設高級工業職業進修學校）建築科。
1950	· 二十七歲。〈憩A〉（原名〈坐像〉），獲「第5屆全省美展」特選主席獎第一名。
1951	· 二十八歲。〈浴後〉獲「第6屆全省美展」特選主席獎第一名。
1952	· 二十九歲。〈夏〉（原名〈初夏之作〉）獲「第7屆全省美展」特選主席獎第一名。
1953	· 三十歲。與郭瀛錦女士結婚。加入南美會，創雕塑部。 · 〈少婦〉（原名〈婦人像〉）獲「第8屆全省美展」特選主席獎第一名。
1954	· 三十一歲。〈迎春〉獲「第9屆全省美展」最高榮譽獎，並受薦為免審查會員。
1956	· 三十三歲。獲臺北市西區扶輪社美術獎。任教省立臺南第一高級中學（今國立臺南第一高級中學）。
1957	· 三十四歲。獲聘擔任國立成功大學建築系兼任講師。〈裸女坐像〉參展「第5屆南美展」。
1959	· 三十六歲。加入臺陽美術協會成為會員（至1982年退出）。
1961	· 三十八歲。〈女人D〉石膏原作獲畫家廖繼春收藏。
1964	· 四十一歲。規劃完成臺南一中美術館，擔任館長之職，以迄退休。
1967	· 四十四歲。首次獲聘擔任「第22屆全省美展」審查委員，之後共獲聘十三次。 · 任教於私立臺南家政專科學校（今臺南應用科技大學）美工科。
1973	· 五十歲。FRP造型時期開始。
1980	· 五十七歲。南美會改組為「社會團體」，任首屆理事長，連任至1990年。

▌參考資料

· 《生命·圓融：陳英傑七五回顧展》，臺南：臺南市立文化中心，1998。
· 《陳英傑雕塑展專輯》，臺中：臺中縣立文化中心，1991。
· 《陳英傑八秩華誕雕塑聯展特集》，臺南：南美會雕塑部，2004。
· 《謝國鏞先生逝世三十五周年紀念畫展專輯》，臺南：南美會出版，2008。
· 李欽賢，《臺灣現代美術大系——意象變造雕塑》，臺北：藝術家出版社，2005。
· 呂孟真，《南方的美神——「臺南美術研究會」之研究（1952-2008）》，臺北：國立臺灣師範大學，2009。
· 林明賢，〈戰後臺灣雕塑發展之觀察〉，《雕塑研究》，8期，2012.09，頁1-17。
· 林明賢，〈從形塑到造型——60年代臺灣雕塑的轉變〉，《臺灣美術》，105期，2016.07，頁4-27。
· 吳璉章主編，《郭柏川教授暨南美會五十週年展》，臺南：臺南市政府文化局，2002。
· 陳小凌，〈世代對話——臺灣現代雕塑先驅陳英傑生命圓融〉，2009，http://digitalarchives.artcenter.ncku.edu.tw/walkncku_cht/history/2009/history/20090710/r_7.php。
· 陳水財，《陳英傑〈思想者〉》，臺南：臺南市政府，2012。

1982	・五十九歲。策劃「臺南市地方美展」連續三年。任「中華民國千人美展」籌備委員。
1983	・六十歲。青銅造型時期開始。
1984	・六十一歲。〈循B〉參展臺北市立美術館開館展。行政院文化建設委員會委託創作〈承傳〉並翻製200件。
1985	・六十二歲。擔任高雄「中華民國當代美術大展」籌備委員。
1986	・六十三歲。擔任國立歷史博物館審議委員。
1987	・六十四歲。獲頒行政院文化建設委員會弘揚美術獎。
1988	・六十五歲。首次「陳英傑個展」於國立歷史博物館舉行，並獲頒金質獎章。 獲臺南市政府頒給藝術貢獻獎。自臺南一中退休。
1989	・六十六歲。擔任奇美文化基金會委員。個展於臺北雄獅畫廊。
1991	・六十八歲。獲臺中縣立文化中心邀請參展「第4屆臺中縣美術家接力展雕塑展」。
1993	・七十歲。擔任高雄市立美術館典藏委員。任臺中縣校園雕塑評審。
1994	・七十一歲。臺南一中舉行雕塑個展。任「臺中市露天雕塑大展」評審委員連續三屆。
1995	・七十二歲。擔任「第1屆臺南市美術展覽會」評審委員。
1997	・七十四歲。 任臺南市公十一公園公共藝術評審委員。
1998	・七十五歲。「陳英傑七十五歲回顧展」於臺南市立文化中心舉行，展出作品93件。〈思想者B〉在「世紀黎明：1998國立成功大學校園雕塑大展」中遭竊，24小時後尋獲。
2004	・八十一歲。「陳英傑八秩華誕雕塑聯展」於臺南市立文化中心舉行。
2008	・八十五歲。臺南一中成立「陳夏傑雕塑園區」，收藏五件作品。
2009	・八十六歲。「世代對話：成大校園環境藝術節」策劃「陳英傑特展」，於國立成功大學光復校區展出。
2010	・八十七歲。〈思想者〉（2010）永久設置於國立成功大學校園。
2011	・八十八歲。臺南市美術館籌備處典藏〈迎春〉。
2012	・八十九歲。1月18日過世。
2015	・作品參加臺北市文化局、臺北市中山堂主辦的「向大師致敬──臺灣前輩雕塑11家大展」。
2017	・《家庭美術館──美術家傳記叢書──圓融・沉思・陳英傑》出版。

・ 陳水財，〈帶動臺灣雕塑風格轉型──陳英傑〉，《藝術家》，484期，2015.09，頁230-231。
・ 陳凱劭，〈池東紀事紀錄片臺南公會堂放映會〉，2008，http://blog.kaishao.idv.tw/?p=2027。
・ 陳凱劭，〈南方紀事之浮世光影電影DVD發行〉，2006，http://blog.kaishao.idv.tw/?p=179。
・ 黃冬富，〈臺灣最早的美術師資養成教育──臺中師範美術師範科（1946-1949）〉，《美育》，137期，2004.01，頁90-96。
・ 黃冬富，〈戰後初期臺中師範學校的美勞師資養成教育（1946-1962年）〉，《臺灣美術》，100期，2015.04，頁4-33。
・ 黃春秀，〈陳英傑雕塑的深思凝鍊〉，《雄獅美術》，203期，1988.01，頁74-86。
・ 臺北中山堂策劃，《向大師致敬─臺灣前輩雕塑十一家大展》，臺北：藝術家出版社，2015。
・ 劉怡蘋，《臺灣美術地方發展史全集：臺南地區》，臺北：日創社文化，2004。
・ 蕭瓊瑞，〈臺灣現代雕塑的先驅者──陳英傑的生命圓融〉，《臺南文化》，1998.12，頁217-240。

▌感謝：本書承蒙陳伯銘先生授權圖片使用，以及國立臺灣工藝研究發展中心、蕭瓊瑞、鍾邦迪、陳凱劭、藝術家出版社等提供圖片及相關資料，特此致謝。

家庭美術館／美術家傳記叢書

圓融・沉思・**陳英傑**

陳水財／著

國家圖書館出版品預行編目資料
圓融・沉思・陳英傑／陳水財 著
-- 初版 -- 臺中市：國立臺灣美術館，2017.11
160面：19×26公分 （家庭美術館）
ISBN 978-986-05-3214-2 （平裝）
1.陳英傑 2.雕塑家 3.臺灣傳記
930.933　　　　　　　　106014051

發 行 人｜蕭宗煌
出 版 者｜國立臺灣美術館
地　　址｜403 臺中市西區五權西路一段 2 號
電　　話｜（04）2372-3552
網　　址｜www.ntmofa.gov.tw
策　　劃｜蕭宗煌、何政廣
審查委員｜李欽賢、吳超然、林保堯、林素幸、陳瑞文
　　　　　｜黃冬富、廖仁義、謝東山、顏娟英、蕭瓊瑞
執　　行｜林明賢、林振莖
編輯製作｜藝術家出版社
　　　　　｜臺北市金山南路（藝術家路）二段 165 號 6 樓
　　　　　｜電話：（02）2388-6715・2388-6716
　　　　　｜傳真：（02）2396-5708
編輯顧問｜王秀雄、謝里法、黃光男、林柏亭
總 編 輯｜何政廣
編務總監｜王庭玫
數位後製總監｜陳奕愷
數位後製執行｜陳全明
文圖編採｜謝汝萱、洪婉馨、蔣嘉惠、黃其安
美術編輯｜王孝嫄、吳心如、廖婉君、張娟如、柯美麗
行銷總監｜黃淑瑛
行政經理｜陳慧蘭
企劃專員｜徐曼淳、王常羲、朱惠慈

總 經 銷｜時報文化出版企業股份有限公司
倉　　庫｜桃園市龜山區萬壽路二段 351 號
電　　話｜（02）2306-6842

南部區域代理｜臺南市西門路一段 223 巷 10 弄 26 號
　　　　　　｜電話：（06）261-7268
　　　　　　｜傳真：（06）263-7698
製版印刷｜欣佑彩色製版印刷股份有限公司
裝　　訂｜聿成裝訂股份有限公司
電子出版團隊｜圓滿數位科技有限公司

初　　版｜2017 年 11 月
定　　價｜新臺幣 600 元

統一編號 GPN　1010601145
ISBN　978-986-05-3214-2

美術家傳記叢書

家

庭

美

術

館